穿越古代當神探

神探

兩宋明朝

2

段張取藝 著

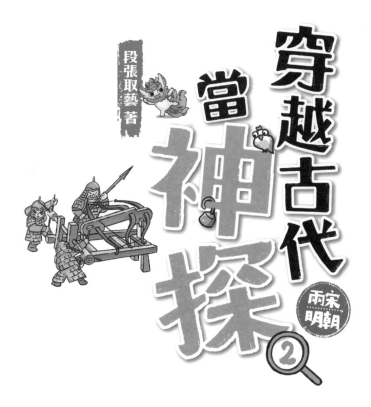

野人

小野人 56

穿越古代當神探(2)【兩宋、明朝】

作　者	段張取藝

野人文化股份有限公司

社　長	張瑩瑩
總編輯	蔡麗真
主　編	陳瑾璇
責任編輯	李怡庭
專業校對	林昌榮
行銷企劃經理	林麗紅
行銷企劃	蔡逸萱、李映柔
封面設計	周家瑤
內頁排版	洪素貞

讀書共和國出版集團

社　長	郭重興
發行人	曾大福

業務平台

總經理	李雪麗
副總經理	李復民
實體暨直營網書組	林詩富、陳志峰、郭文弘、賴佩瑜、王文賓、周宥騰
海外暨博客來組	張鑫峰、林裴瑤、范光杰
特販組	陳綺瑩、郭文龍
印務部	江域平、黃禮賢、李孟儒

出　版	野人文化股份有限公司
發　行	遠足文化事業股份有限公司
	地址：231 新北市新店區民權路 108-2 號 9 樓
	電話：(02) 2218-1417　傳真：(02) 8667-1065
	電子信箱：service@bookrep.com.tw
	網址：www.bookrep.com.tw
	郵撥帳號：19504465 遠足文化事業股份有限公司
	客服專線：0800-221-029
法律顧問	華洋法律事務所　蘇文生律師
印　製	凱林彩印股份有限公司
初版首刷	2023 年 2 月

作者／段張取藝

段張取藝工作室扎根童書領域多年，致力於用專業態度和滿滿熱情打造好書。

出版作品300 餘部，其中《西遊漫遊記》入選 2019 年「原動力」中國原創動漫出版扶持計畫，《飯票》榮獲第三屆愛麗絲繪本獎銀獎，《森林裡的小火車》榮獲「2015 年度中國好書」大獎。著有《西遊記‧妖界大地圖》、《封神榜‧神界大地圖》（野人文化）。

出品人	段穎婷
創意策劃	張卓明、馮茜、周楊翎令
技術指導	李昕睿
專案統籌	馮茜
文字編創	肖嘯
宋朝插圖繪製	李勇志、劉娜
明朝插圖繪製	楊嘉欣、周祺翱

國家圖書館出版品預行編目（CIP）資料

穿越古代當神探 (2)【兩宋、明朝】／段張取藝著.
-- 初版. -- 新北市：野人文化股份有限公司出版：
遠足文化事業股份有限公司發行, 2023.02
　面；　公分 . --（小野人；56）
ISBN 978-986-384-816-5（精裝）
ISBN 978-986-384-808-0(EPUB)
ISBN 978-986-384-809-7(PDF)

1.CST: 益智遊戲 2.CST: 兒童遊戲

997　　　　　　　　　111019377

穿越古代當神探 (2)
【兩宋、明朝】

野人文化
官方網頁

野人文化
讀者回函

線上讀者回函專用
QR CODE，你的寶
貴意見，將是我們
進步的最大動力。

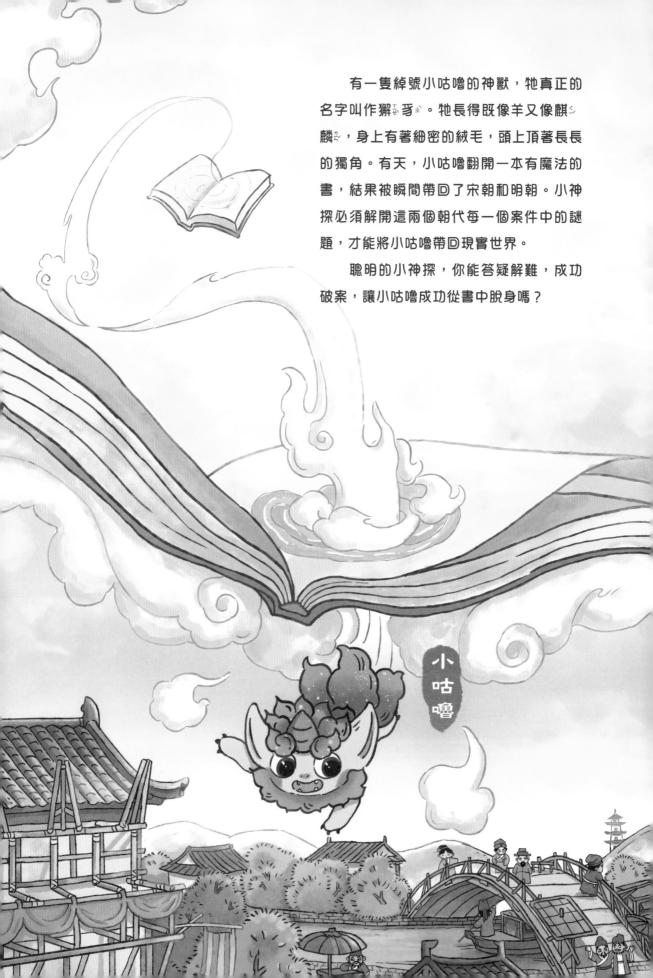

有一隻綽號小咕嚕的神獸，牠真正的
名字叫作獬ㄒㄧㄝˋ豸ㄓˋ。牠長得既像羊又像麒ㄑㄧˊ
麟ㄌㄧㄣˊ，身上有著細密的絨毛，頭上頂著長長
的獨角。有天，小咕嚕翻開一本有魔法的
書，結果被瞬間帶回了宋朝和明朝。小神
探必須解開這兩個朝代每一個案件中的謎
題，才能將小咕嚕帶回現實世界。

聰明的小神探，你能答疑解難，成功
破案，讓小咕嚕成功從書中脫身嗎？

小咕嚕

目錄 宋朝

一〇〇五年　澶淵之盟　--->　**案件三** **被掉包的** **名畫**

西元一〇四三年　慶曆新政

案件四 **抓捕** **大貪官**

西元一〇六九年　熙寧變法

元一一〇一年　《清明上河圖》問世

案件五 **城裡有** **間諜**

案件九 **解救蒙古** **使節團**

西元一二七九年　崖山海戰　南宋滅亡　--->　**明朝**

7

 請閱讀案件說明，了解任務內容。

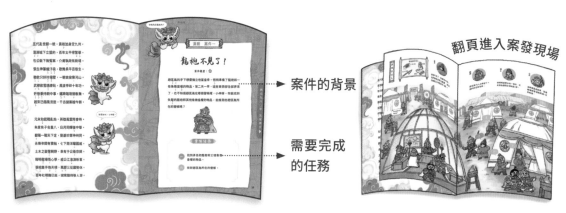

案件的背景

翻頁進入案發現場

需要完成的任務

 進入案發現場，仔細閱讀關鍵發言人的對話。

圓圈顏色對應畫面同色的對話框

輔兵

龍袍不見了，如果找不到，我們都得受軍法處置，我記得龍袍上有藍色刺繡。

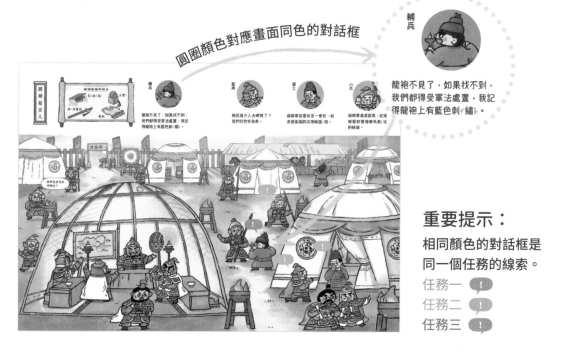

重要提示：

相同顏色的對話框是同一個任務的線索。

任務一 ！

任務二 ！

任務三 ！

 部分案件需要用到道具貼紙。

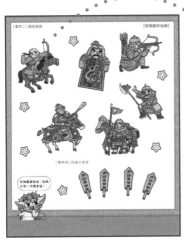

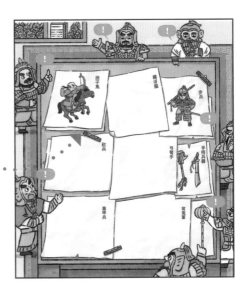

透過推理將貼紙擺
放至正確位置。

 恭喜你成功破案！想要知道案件真相，請翻開本書最後的
解答頁。

 每一個案發現場都有小咕嚕的身影，快點找
出牠的藏身之處吧！

你能找到我嗎？

五代亂世歸一統，黃袍加身定九州。

澶淵城下立盟約，百年太平得繁華。

包公斷下無冤案，介甫執政有新堪。

張生神筆繪汴梁，歌舞承平百態生。

徽欽只好玲瓏璧，一朝貪安棄河山。

武穆欲雪靖康恥，風波亭碎十年功。

奸佞秉持朝中事，鐵蹄踏境猶歌舞。

趙宋已隨風流逝，千古謎案越今朝。

元末劫起戰亂始，英雄風雲際會時。

朱家有子名重八，日月同輝復中華。

鄱陽一戰天下定，劉基妙算神州同。

永樂年間有寶船，七下南洋耀國威。

土木之變驚朝野，幸有于公衛京師。

陽明龍場悟心學，戚公江淮演新軍。

張相隻手挽天傾，萬曆三征國勢休。

百年社稷雖已逝，謎案猶待後人游。

快開始吧，小神探。

12

你能找到龍袍嗎？

驛橋陳

龍袍不見了！

案件難度：☆

趙匡胤的手下想要擁立他當皇帝，悄悄準備了龍袍和一些象徵皇權的物品。第二天一早，這些東西卻全部弄丟了，也不知道趙匡胤在哪個營帳裡。小神探，你能找到失蹤的龍袍和其他象徵皇權的物品，並推測出趙匡胤所在的營帳嗎？

⟪ 案件任務 ⟫

一　找到弄丟的龍袍和三樣象徵皇權的物品。

二　找到趙匡胤所在的營帳。

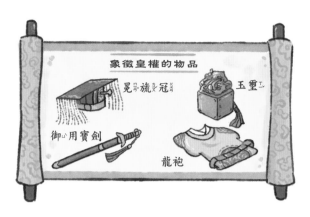

象徵皇權的物品

冕旒冠

玉璽

御用寶劍

龍袍

龍袍不見了，如果找不到，我們都得受軍法處置，我記得龍袍上有藍色刺繡。

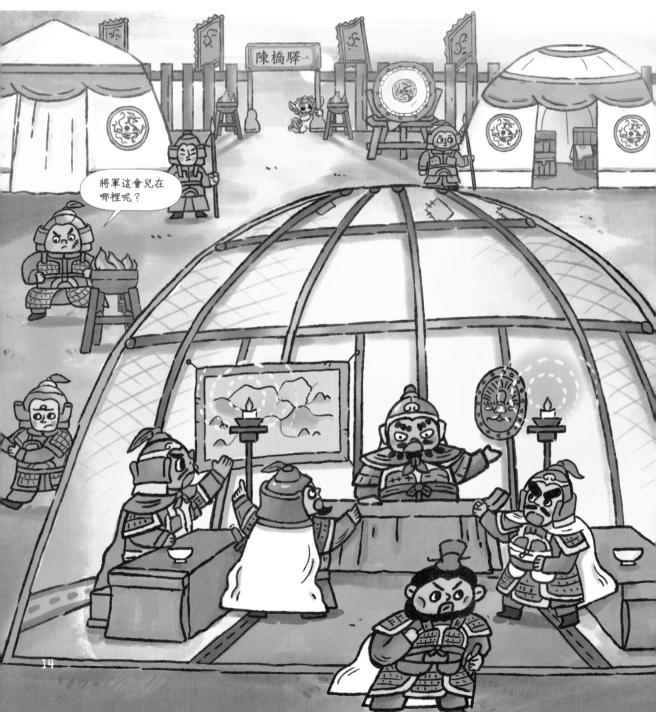

陳橋驛

將軍這會兒在哪裡呢？

14

趙匡胤大人去哪裡了？我們找他有急事。

趙將軍說要休息一會兒，就走進後面的尖頂帳篷裡。

趙將軍最喜歡馬，就連睡覺都要選離馬廄近的帳篷。

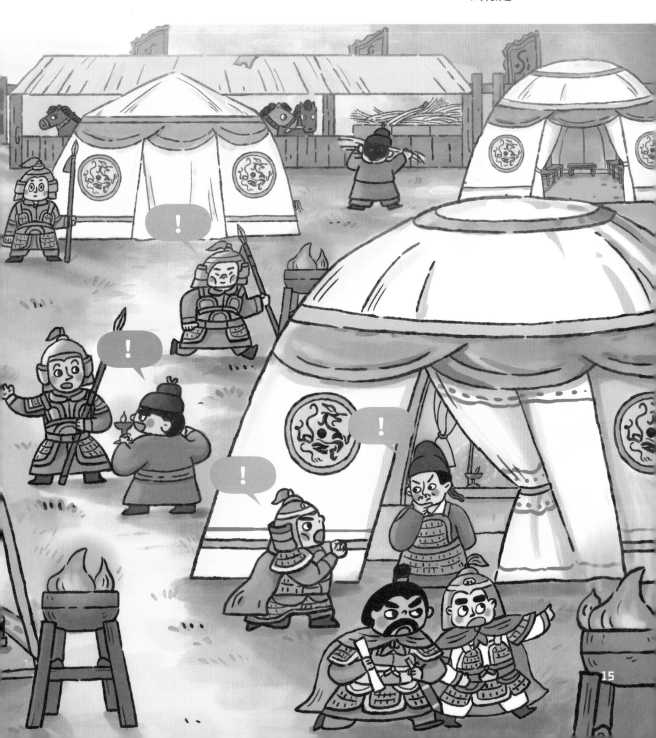

15

杯酒釋兵權

恭喜小神探成功幫忙找齊象徵皇權的物品！在這之後，眾將領一起擁立趙匡胤當上了皇帝。然而，後來趙匡胤認為這些將領權力太大，既然今天能擁護他當皇帝，改天也能聯合起來擁護別人當皇帝，於是在酒宴上旁敲側擊，暗示將領們交出兵權。最後他給這些將領每人一大筆錢，讓他們交出自己的兵權回鄉養老，這就是著名的「杯酒釋兵權」。

重文輕武的宋朝

優點

約束武將權力

宋朝扭轉之前幾十年重武輕文的風氣，杜絕了兵變造反的情況發生，有利於穩固政權，讓社會更加安定。

優點

促進經濟發展

文官更重視經濟發展，促成宋朝經濟的繁榮。經濟發達了，普通人的生活水準也就水漲船高。

缺點

削弱部隊戰鬥力

武將帶兵打仗，卻要聽從不懂軍事的文官指揮，行軍布陣都非常死板，這點嚴重影響了宋朝軍隊的戰鬥力，導致對外戰爭常常失敗。

缺點

名將壯志難酬

宋朝有許多軍事才能過人的將領，比如「楊家將」、狄青、岳飛等，他們都想建功立業，卻總是因為武將身分而被皇帝猜忌。

宋朝　案件二

宋遼訂立和約

案件難度：☆ ☆

北方的遼國兵強馬壯，多次攻打宋朝，但宋朝不是其對手，只好找遼國議和，想要結束戰爭。書房裡，宋朝皇帝和大臣正緊鑼密鼓地商量和約的細節。小神探，你能找到遼王想要的寶物，並選出宋遼兩方都能接受的和約方案嗎？

案件任務

一　找到遼王想要的獸首瑪瑙杯。

二　選擇符合雙方要求的和約方案。

遼王

南方的土地我待不慣⟨⟩，他們要是再加點錢，最好再把獸首瑪瑙杯送給我，我就退兵。

宋真宗

能用錢解決的問題都不是問題，只要價值不超過六十萬兩白銀，我就不心疼。為此我們準備了三個方案。

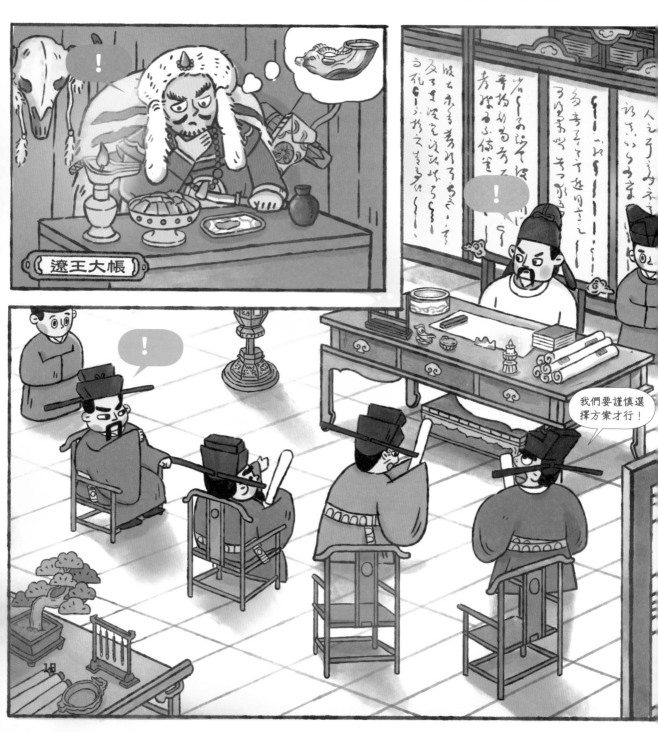

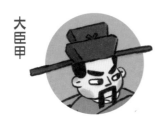
大臣甲

獸首瑪瑙杯就價值五萬兩白銀，
現在的布一匹也要二兩銀子，
這回真要大失血了！

大臣乙

我們的白銀不多，多給點布可
以，銀子不能一次給二十萬兩
以上。

宋朝皇宮

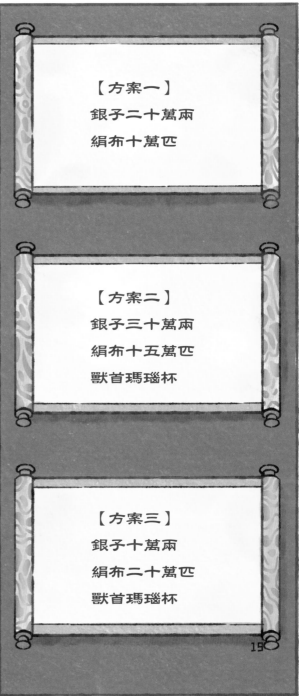

【方案一】

銀子二十萬兩

絹布十萬匹

【方案二】

銀子三十萬兩

絹布十五萬匹

獸首瑪瑙杯

【方案三】

銀子十萬兩

絹布二十萬匹

獸首瑪瑙杯

⚡ 澶淵之盟 ⚡

恭喜小神探成功幫助宋遼雙方選出彼此都能接受的最佳方案！此後，遼國和宋朝在澶淵這個地方立下盟約，結為兄弟之國，約定之後互不侵犯、友好往來，這就是著名的「澶淵之盟」。此後，宋、遼一百多年間都沒有發生戰事，百姓終於得到久違的安寧。

遼國的五座都城

上京

遼國的五座都城中最繁華的一座，位於現在的中國內蒙古赤峰市北部，在當時就有許多少數民族和外國人居住，是一座國際化的大都市。

東京

遼國攻占渤海後在當地建立的城市，主要用來監視那裡的老百姓。遺址位於現在的中國遼寧省遼陽市附近。

中京

上京的陪都，來自各國的使者和商人都居住在這裡，是遼國的外交中心，在如今的內蒙古赤峰市南部。

西京

離宋朝最近的都城，位於現在的中國山西省大同市，與宋朝的貿易往來非常密切。

南京

現在的中國北京市，在當時就是五京中面積最大的一座。在遼之後，金、元、明、清皆定都於此。

被掉包的名畫

案件難度：☆ ☆

太師府上的僕人和外人勾結，將一幅名貴的畫作掉包了！現場只留下半塊玉珮，太師急忙請大名鼎鼎的包拯來府上斷案。小神探，你能幫太師找到名畫的真跡，並查明真相、抓住嫌犯嗎？

案件任務

一 找到名畫真跡。

二 找出說謊的僕人。

三 找出來賞畫的三位文人中，誰是收買僕人替他偷畫的嫌犯。

包拯
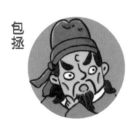
看來是內外勾結把名畫給掉包了，但真跡應該還沒來得及轉移走。

丫鬟

我在花園裡澆花時，好像看見花叢中有人影閃過，那裡是去書房的必經之路。

僕從

我整個上午都在廚房忙活又是劈柴，又是運貨根本就沒時間偷東西呀。

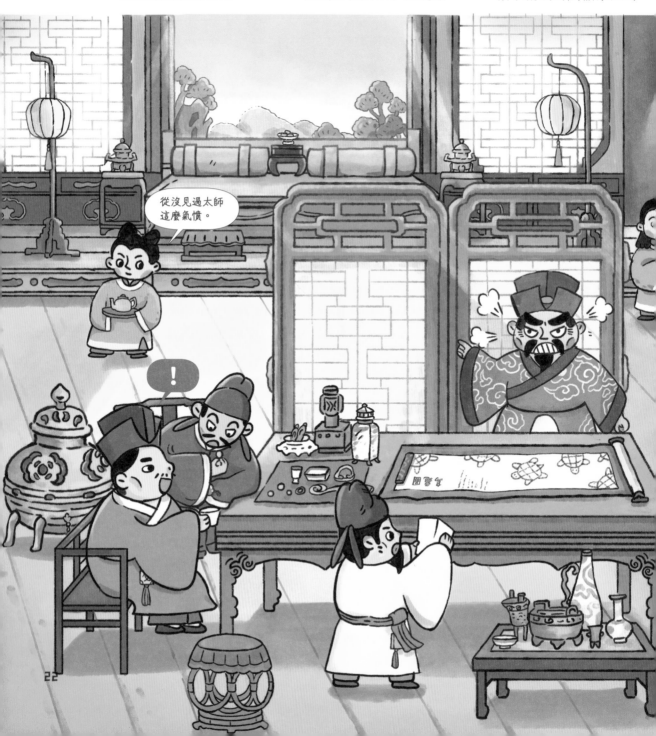

從沒見過太師這麼氣憤。

22

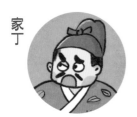

家丁

我今天拉肚子，上午一直在廁所，中午好一些就去廚房幫忙了，其他地方哪裡也沒去。

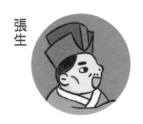

張生

太師邀請我們來賞畫，我是跟穿白衣的王兄和穿藍衣的李兄一起來的。

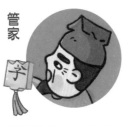

管家

我睡覺的時候，聽見有人和小偷在做交易，他們走得很匆忙，留下了這半塊玉珮。

包青天

恭喜小神探和包大人聯手，成功找回名畫並抓住嫌犯！包拯一生廉潔公正、為人剛毅，不附權貴，鐵面無私，而且敢於替百姓伸張正義，因此有「包青天」的美名。後世的老百姓甚至把他當作神明來供奉，盼望能出現更多像他一樣的好官。

宋朝人的休閒活動

飲茶

宋朝人常常將茶葉碾成粉後放入茶盞中，注水攪拌使茶粉和水混合後飲用。不僅如此，文人還將茶道變成一門藝術，深入日常生活中。

焚香

焚香是宋朝人日常生活不可缺少的一環，文人雅士一邊享受香氣，一邊談畫論道，感嘆著「無香何以為聚」，非常愜意。

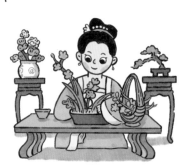

插花

插花的藝術始於隋、唐，到宋代普及至一般平民。宋代的插花以清麗、疏雅為風格，能體現插花者的人生理念與品德節操，因此被稱作「理念花」。

掛畫

掛畫是指掛於茶會座位旁、關於茶的畫作，宋代的掛畫以詩詞字畫的卷軸為主。觀賞掛畫是人們平常聚會時的重要活動。

抓捕大貪官

案件難度：☆ ☆

宰相王安石實行改革，推行《青苗法》，但政策在下達的過程中總有貪婪的官員利用法令從中牟利。這天，他與下屬來到市集上聯絡之前派出的密探，準備將貪官繩之以法，你能幫助他順利完成任務嗎？

西元一○六九年 熙寧變法 ▶

案件任務

一 找到王安石派出的密探。

二 找出利用法令牟利的貪官，並用木牌貼紙將他定罪。

關鍵發言人	王安石的下屬	地主	王安石 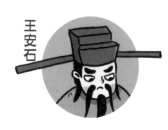
	密探帶著我的銀牌，專門調查有沒有官員利用法案為自己牟取私利。	我送給一位大人稀有的玉珮和不少銀兩，他承諾可以免去我的利息。	朝廷頒布的《青苗法》法令不可能每個環節都能監督到位，這讓我很擔心！

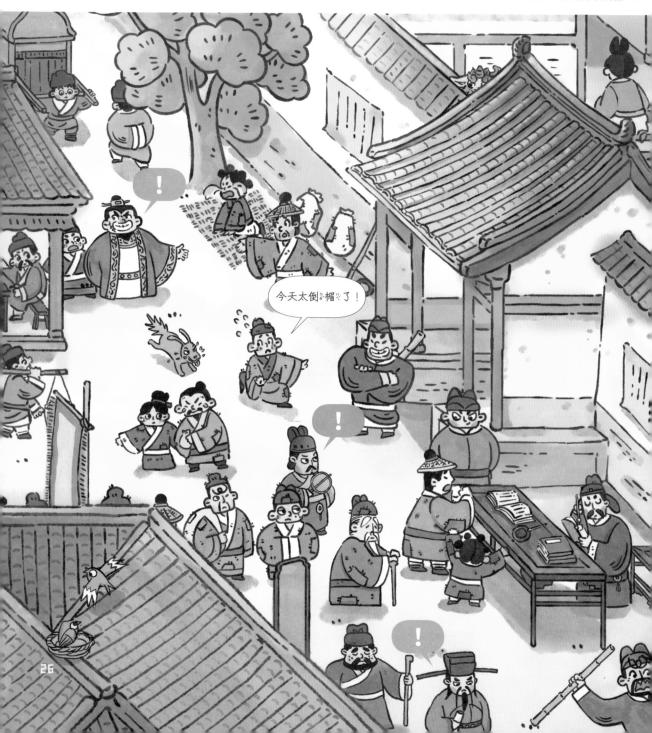

26

百姓 我記得張貼的法令利息是兩成，怎麼現在變四成了？

官員甲

官員乙

小吏 看什麼看？利息就是四成，上一邊去！

官員丙

官員丁

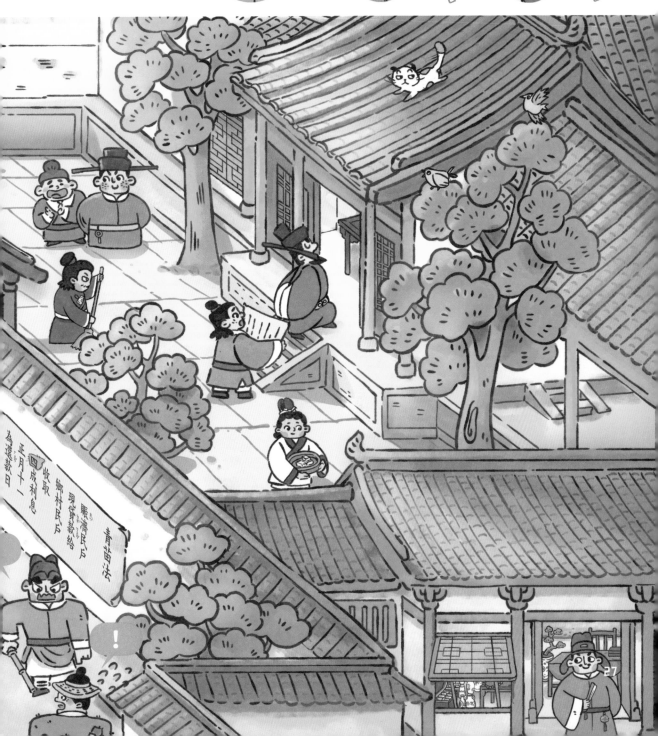

青苗法
賑濟民戶
現實款給
鄉村民戶
收取
四成利息
正月十一
為還款日

27

王安石變法

恭喜小神探成功幫王安石解決百姓的難題，並將不合格的官員繩之以法！其實，王安石變法（熙寧變法）在初期已取得一定的成果，但後續執行時過於冒進，有些法令也不符合實際情況，因此遭到社會各界的反對。在支持王安石的宋神宗去世之後，變法也就宣告失敗，但是王安石剛正不阿、為國為民的形象卻深植後世人心。

宋朝的假日

旬ㄒㄩㄣˊ假

宋朝的常規休假跟我們現在的週末很像，不過我們是一週休息兩天，而宋朝的旬假是每十天休息一天。

節假日

宋朝的節日非常多，每年春節、清明、冬至各休七天。除此之外，還有元宵ㄒㄧㄠ節、中元節、皇帝和太后的生日等，一年數十個節日，統統都放假。

探親假

此外，因為宋朝很重視孝道，如果成年後和父母相隔遙ㄧㄠˊ遠ㄩㄢˇ，沒有住在同一個地方，每三年還有一個月的探親假，專門用於回家照顧父母。

服喪ㄙㄤ假

假如父母去世了，不論身分高低貴賤ㄐㄧㄢˋ，官員和平民百姓都一視同仁，必須在家為父母服喪三年。

城裡有間諜

案件難度：★ ★ ★

金朝崛起後，一直對宋朝虎視眈眈。畫家張擇端前幾天在城外寫生時，無意中記錄下幾名金朝間諜的長相。官兵得知消息，連忙帶著抓獲的金朝內應來到張擇端的家中。小神探，你能幫張擇端找到畫稿，並協助官兵找到城中的金朝間諜，粉碎他們的陰謀嗎？

案件任務

（一）在張擇端的書房中找到散落的五張畫稿。

（二）找出金朝間諜混入城內時乘坐的馬車。

（三）根據描述確認四名金朝間諜的長相，並在場景中找到他們。

官兵

已確認長相的車夫和其他三名間諜非常狡猾，他們混入了人群中，得趕快找出來。

內應

我見過兩名間諜：一名是戴著耳環的男人；另一名缺了一顆牙，說話口齒不清。

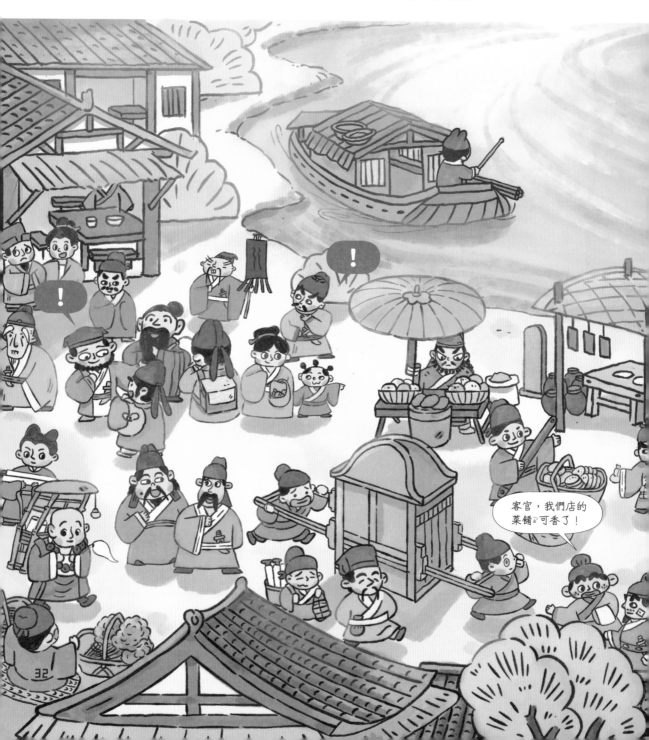

經過篩ㄕㄞ選與調查，目前官兵已鎖定下面十一名嫌疑人，除了之前已經確認的車夫，還剩下三名間諜的長相沒有確認。請幫忙找出真正的間諜！

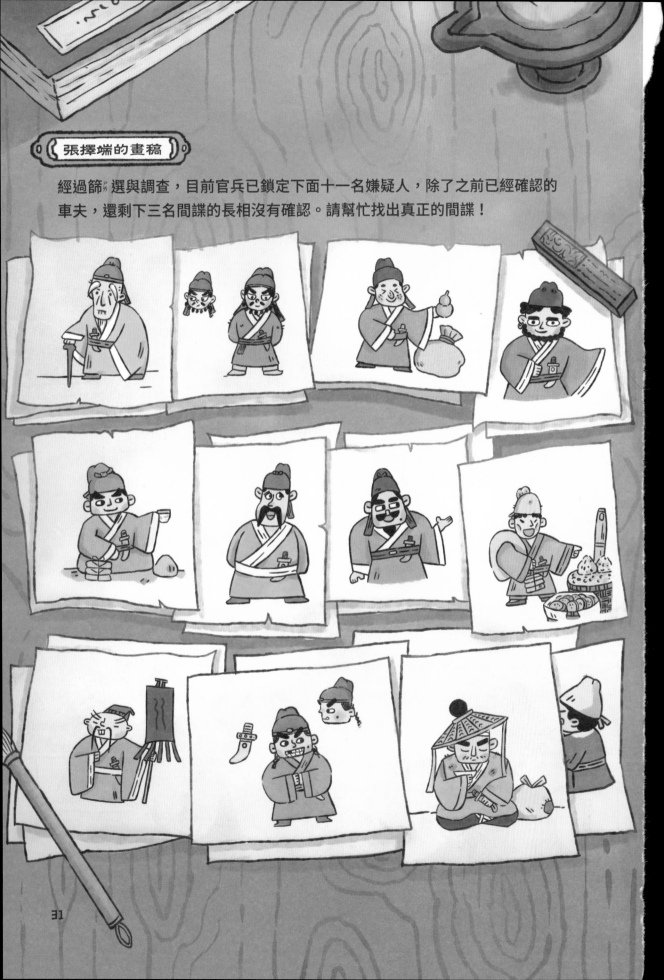

張擇端的房間太亂了！畫稿東一張西一張到處亂放，只有標上紅點的才是我們需要的畫稿，一共有五張。

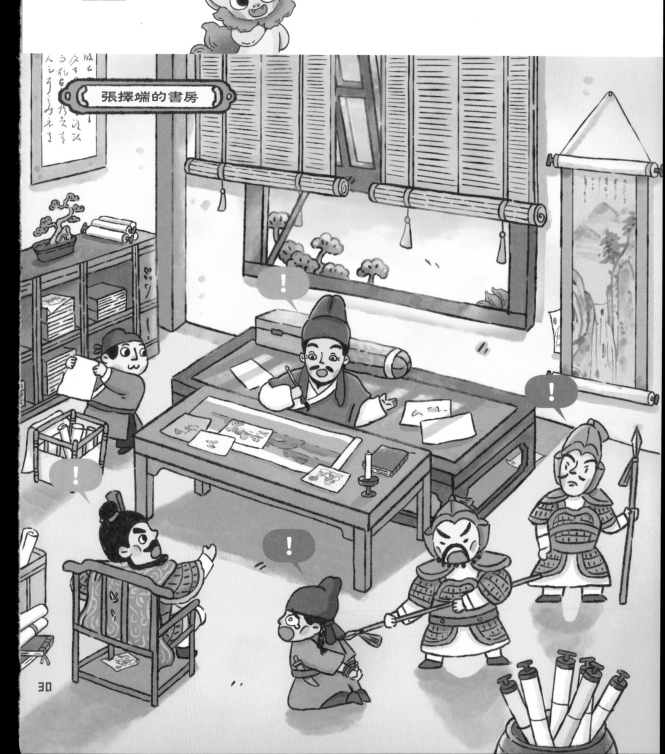

張擇端的書房

30

軍官

金朝的間諜是坐馬車混進城裡的，到底是哪一輛馬車有問題呢？

張擇端

我當時總覺得有些痕跡不合理，又說不出來問題出在哪裡。

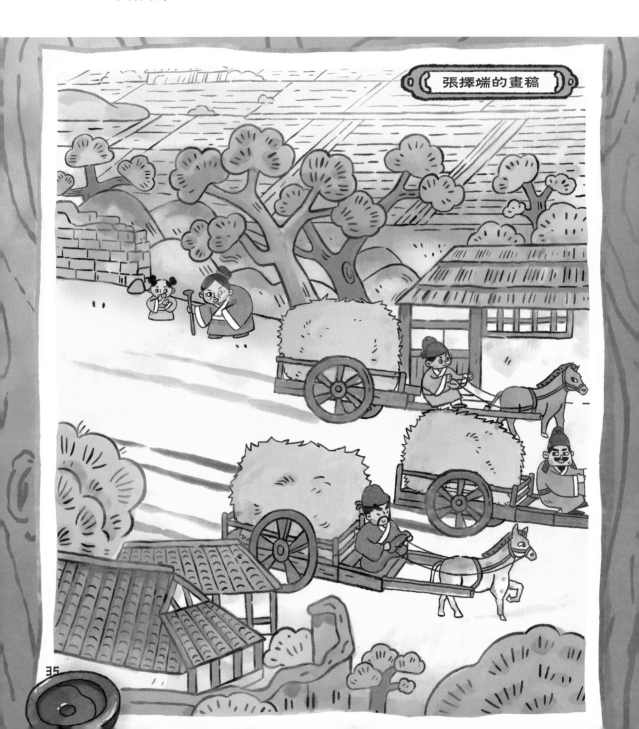

張擇端的畫稿

探子丙

間諜就藏匿在人群中,小神探,快把他們找出來吧!

這些間諜可以換衣服、刮鬍子,可是有些特徵是改變不了的,按照這些特徵搜尋,就一定能找到他們。

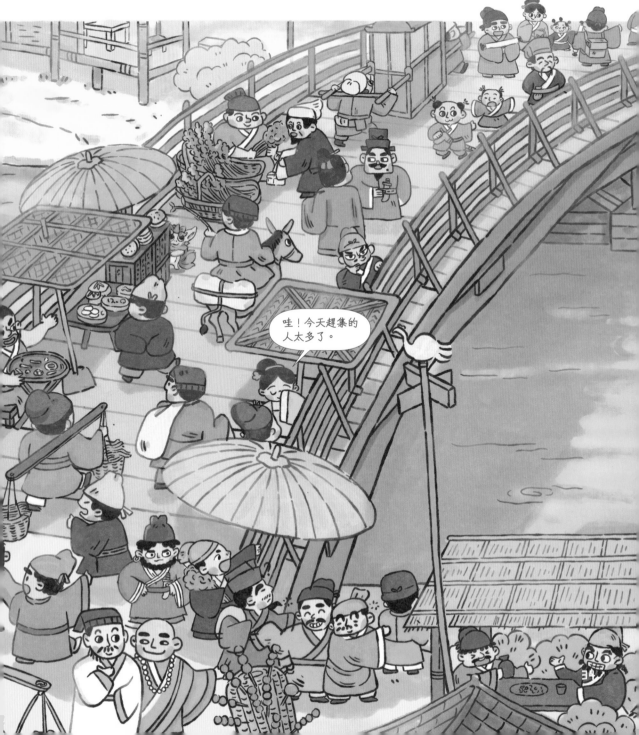

哇!今天趕集的人太多了。

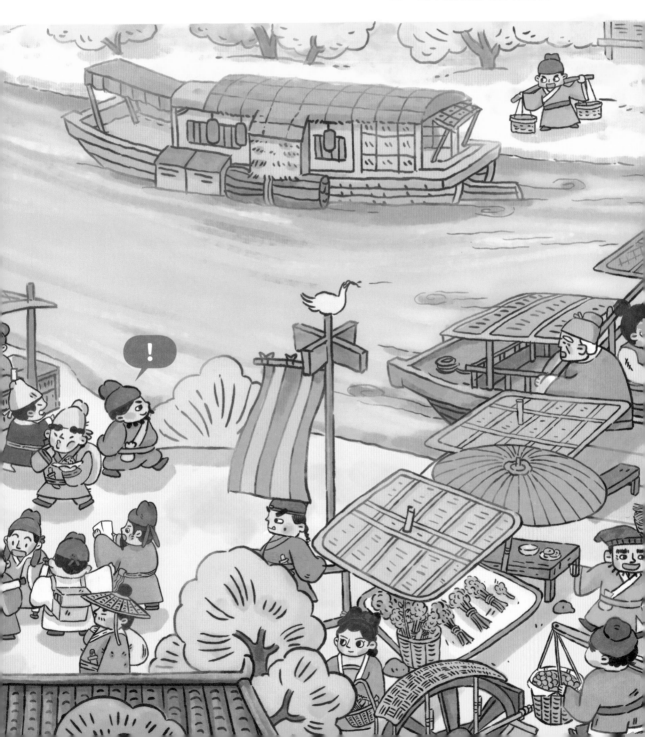

清明上河圖

恭喜小神探和官兵通力合作，透過張擇端的畫稿找出河畔上的金朝間諜，將他們全部逮捕歸案，及時粉碎了他們的陰謀！經過這件事之後，張擇端更加刻苦地磨練自己的畫技，後來，他將收集到的汴京風土人情和地貌合為一體，畫出了舉世聞名的《清明上河圖》。

中國歷代著名畫家

顧愷之

顧愷之是東晉時期的大畫家，他非常擅長抓住人物神態，在形似的基礎上講究神韻，可惜因為年代久遠，他的畫作大部分都失傳了。

吳道子

唐朝有「五聖」的說法，其中畫聖就是吳道子。吳道子作畫時非常投入，一下子就能畫出一幅佳作，就像有神仙幫助一樣。

王冕

元朝的王冕小時候家裡很窮，畫畫全靠自學成才。梅花是王冕最愛畫的對象，象徵著高潔和堅忍的品質。

鄭板橋

鄭板橋是清朝的「揚州八怪」之首，他一生只畫蘭花、竹子和石頭，書畫風格異於常人、不落俗套，非常有趣。

奇珍異獸跑去哪裡了？

案件難度：⭐

宋徽宗整天吃喝玩樂，還下令全國上下都要為他獻上奇珍異寶。一艘滿載寶物的船奉命前往京城，中途靠岸休息時，船上的動物跑了出來，名貴的寶石也不見了。小神探，你能幫船員找回走丟的動物，並找到失蹤的寶石嗎？

西元一一二七年　靖康之難　北宋滅亡 ▶

案件任務

一　找到三隻走丟的動物。

二　找到紅色的寶石。

三　找出偷走寶石的嫌犯。

我堂堂神獸，要是被他們當成動物關起來怎麼辦？這次的問題就交給你了，小神探！

總管

船工甲

每個籠子上都寫著對應動物的名字，船就要開了，得趕快把牠們都找回來。

國外進貢的五彩寶石少了一塊，紅色的那一塊 不見了！

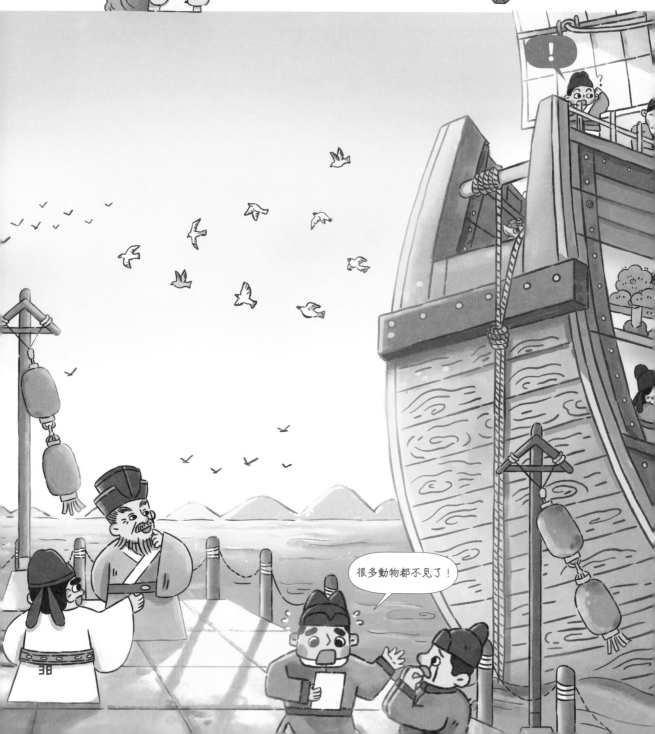

很多動物都不見了！

船工乙

我們都忙著幹活，會不會是小動物調皮把寶石藏起來了？

船工丙

我養的小黑狗吃了就睡，不像貓咪和小猴子成天亂竄！

船工丁

我昨晚檢查完寶石儲藏室就將門鎖了，今早醒來，寶石和鑰匙都不見了。

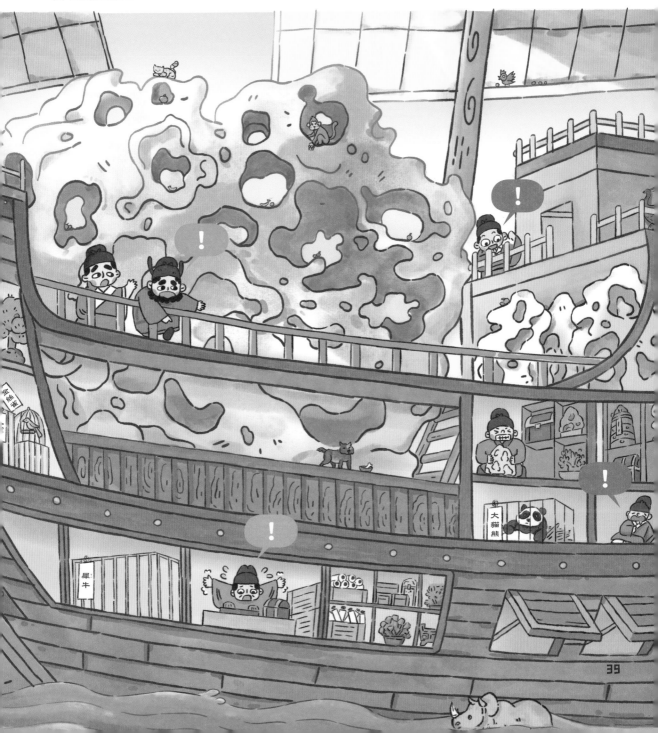

靖康之難

一陣雞飛狗跳之後，小神探終於和船員一起把動物和寶石都找了回來，船隊這才得以繼續前行。宋徽宗天天沉迷於玩樂之中，導致政事荒廢、國庫空虛。北方的金軍趁機南下，俘虜了宋徽宗和剛受禪讓登基的宋欽宗，還搶走無數人才和金銀財寶，並且占據宋朝一大塊土地。當時的年號為「靖康」，故稱「靖康之難」。

古代娛樂那些事

雜劇

宋朝的雜劇是由滑稽表演、歌舞和雜戲組合而成的一種綜合性戲曲，也是人氣很高的表演節目，總是逗得人們哈哈大笑。

說書

宋朝的民間故事種類眾多，人們閒來無事，就喜歡湊在說書人身邊聽一段。一些精采的故事總能贏得滿堂喝采。

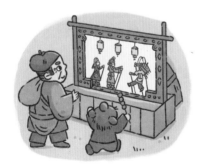

皮影戲

又叫作「影子戲」，是用獸皮等材料做成的人物剪影來表演故事。表演時，藝人在布幕後一邊操縱剪影，一邊講述故事，非常受人們歡迎。

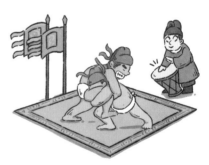

相撲

相撲源於中國春秋時代，在春秋到秦漢時期名為「角觝」，帶有武術性質。宋朝時，甚至出現許多職業相撲手，專門靠贏得比賽的獎勵為生。

戰前會議

案件難度：⭐⭐

為了收復失去的國土，岳飛帶領宋軍與金軍展開大戰。現在，岳飛正在和部下開戰前會議。你能區分宋、金兩軍不同的兵種，並幫助岳飛規劃好路線，以確保軍隊準時抵達戰場嗎？

案件任務

 將不同兵種的貼紙貼在對應的位置。

 幫岳飛找出正確的行軍路線。

岳飛
金軍的輕騎兵叫拐子馬，喜歡在馬上射箭，他們的裝備不怎麼樣，但是人數很多。

將士甲
我們的騎兵叫背嵬軍，全是白馬銀槍，不僅好看，而且訓練有素。

將士乙
重甲兵可以用大盾牌擋在前面，保護後排的弓弩手。

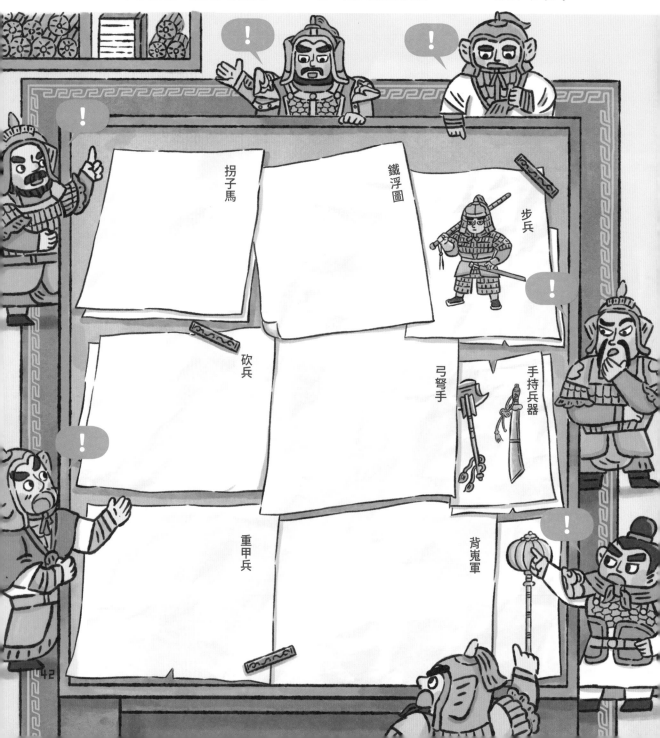

將士丙

金軍的重騎兵叫鐵浮圖，連人帶馬都穿著厚厚的盔甲，簡直刀槍不入。

將士丁

我的砍兵專門砍騎兵的馬腿，下了馬，我的兵可從沒怕過誰。

將士戊

我軍的弓弩手用的不是一般的長弓，而是手弩。手弩雖然射程沒有弓箭遠，但威力卻強很多。

43

岳飛北伐

在小神探的出謀劃策之下，岳飛率領岳家軍一路勢如破竹，打敗了金軍，馬上就要收復所有失去的土地。這時，皇帝和其他大臣卻擔心岳飛權力太大、威望太高，會威脅到皇帝的統治地位，於是下令岳飛班師回朝。岳飛北伐最終功虧一簣，以失敗告終。

武器那些事

床子弩

這種巨型弩用堅硬的木頭作為箭桿，並以鐵片當作翎羽。不僅射程很遠，威力更是驚人，不論攻城、守城都非常好用。

蒺藜火球

又叫火蒺藜，外面是帶著尖刺的鐵球，裡面填上火藥。用投石器發射可以炸傷敵人，爆炸聲能驚嚇馬匹，讓敵軍騎兵喪失戰鬥力。

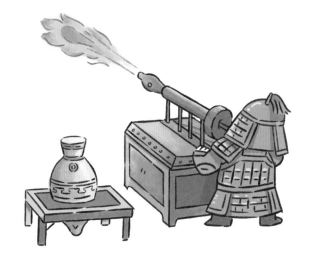

猛火油櫃

很早以前，古人就發現了石油。到了宋朝，人們把石油點燃，用特殊裝置噴射出去，發明了「火焰噴射器」，在戰場上殺傷力非常大。

抓出大叛徒

案件難度：☆ ☆

辛棄疾組織的抗金義軍被叛徒出賣，損失慘重。氣憤的辛棄疾帶著人馬突襲敵軍大營，想要生擒叛徒，毀掉敵人的大本營。小神探，快幫辛棄疾找到叛徒的行蹤，並找到五種易燃物品，燒掉敵人的營寨！

案件任務

一　找出躲藏在亂軍中的叛徒。

二　找到軍營裡的五種易燃物品。

小將

叛徒名叫張安國，他喜歡戴紅色帽子，使一桿長槍，這次一定要抓住他！

宋將

大家盯緊了，蓄著大鬍子的人就是張安國，千萬別放過他。

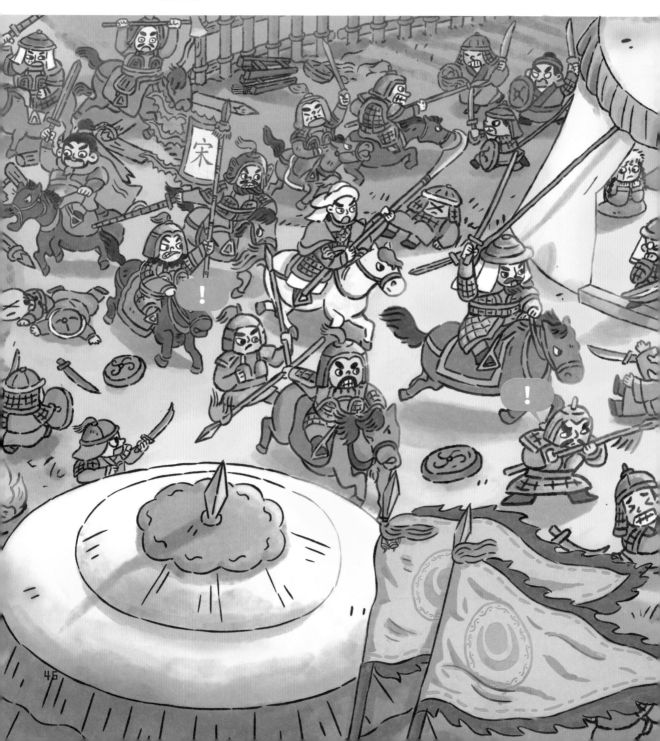

金將

這個張安國，整天就知道玩他的玉珮，別人打上門來又不見人影了。

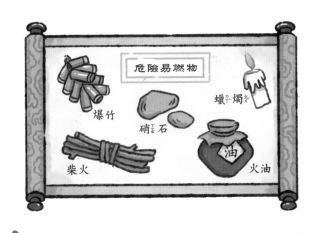

危險易燃物

爆竹

硝ㄒㄠ石

蠟ㄌㄚ燭ㄓㄨ

柴火

油

火油

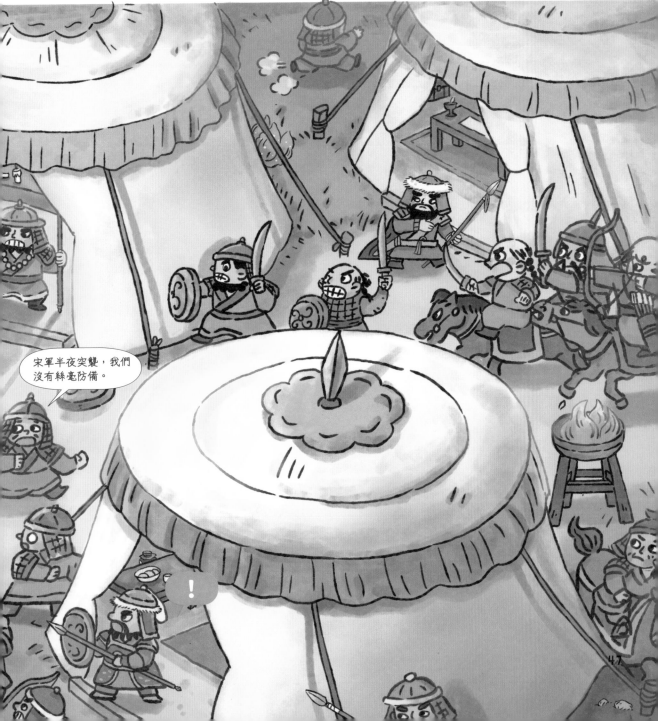

宋軍半夜突襲，我們沒有絲毫防備。

⟨ 文武雙全 ⟩

恭喜小神探成功幫助辛棄疾生擒叛徒,將叛徒押送回宋朝!抗金、收復失地是辛棄疾一生的願望,但由於他與當權派政見不合,因此總是遭到彈劾,最終隱居山林。官場失意後,辛棄疾將精力投入到詞的創作中。他寫的詞風格多樣,以豪放為主,有恢宏廣闊,也有精緻細膩,是歷史上最有名的詞人之一。

宋詞那些事

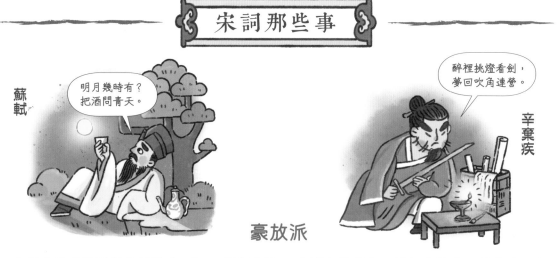

蘇軾
明月幾時有?
把酒問青天。

辛棄疾
醉裡挑燈看劍,
夢回吹角連營。

豪放派

宋詞中的豪放派往往氣勢磅礴,意境雄渾,充滿豪情壯志,讀起來給人一種積極向上的力量,代表人物有蘇軾、辛棄疾、岳飛等。

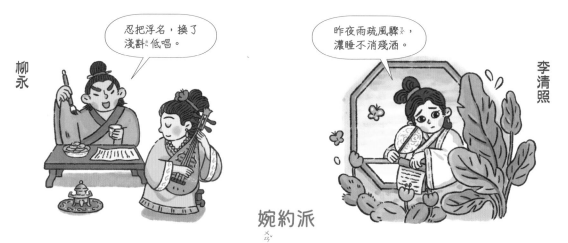

柳永
忍把浮名,換了
淺斟低唱。

李清照
昨夜雨疏風驟,
濃睡不消殘酒。

婉約派

宋詞中的婉約派作品語言含蓄,情緒多變,用字也講究「精雕細琢」,題材有個人遭遇、男女戀情,也有寫山水景色的作品,代表人物有柳永、周邦彥、李清照等。

解救蒙古使節團

案件難度：☆ ☆ ☆

奸臣賈似道扣押了從蒙古來的使節，將他們關在自家的地牢底層，狡猾的獄卒還竊走了蒙古使節的身分象徵。小神探，快繞開守衛，進入地牢底層的囚房解救蒙古使節，並為他們找回代表身分的金項鍊吧！

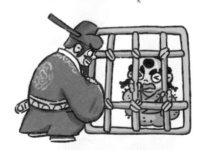

案件任務

一　走出地牢迷宮，找到囚房。

二　找到竊取使節金項鍊的獄卒。

三　找到三位蒙古使節。

密探甲

我是皇上的密探，皇上命我們徹查賈似道的府邸，發現府邸下方竟然有地牢，紙上是已知的蒙古使節情報。

密探乙

地牢有三層，他們被關在最下面一層，進入地牢不能遇見獄卒，相同顏色的樓梯可以通行。

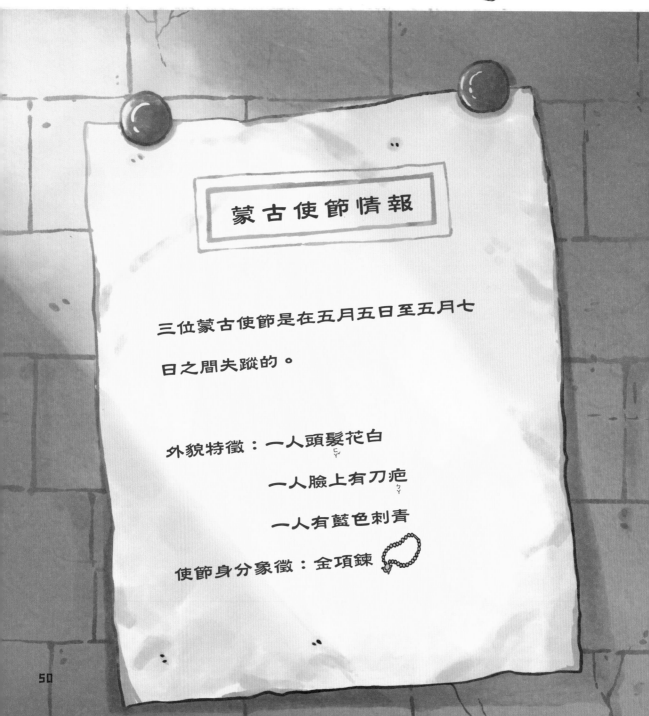

蒙古使節情報

三位蒙古使節是在五月五日至五月七日之間失蹤的。

外貌特徵：一人頭髮花白

一人臉上有刀疤

一人有藍色刺青

使節身分象徵：金項鍊

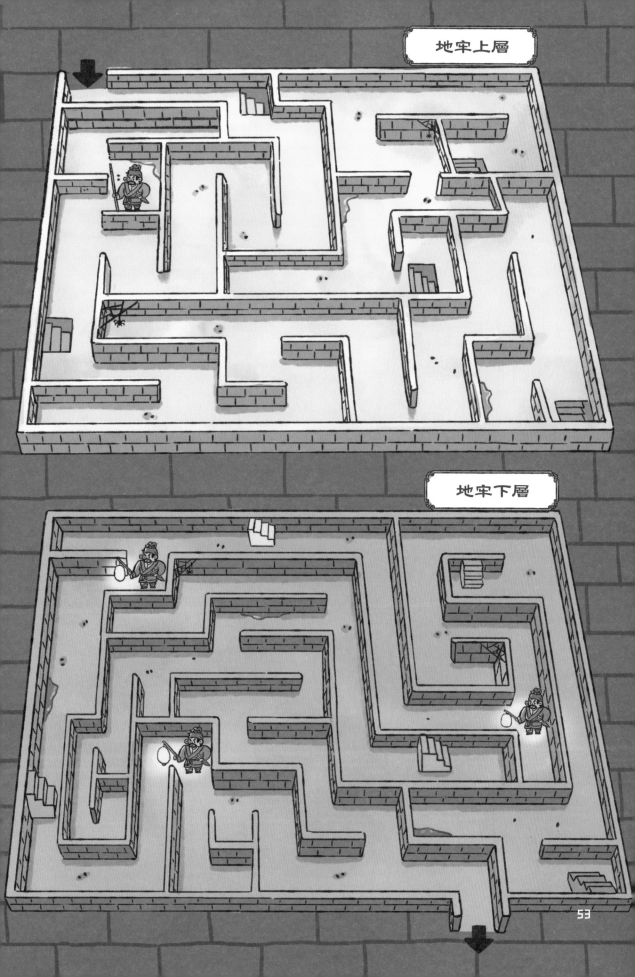

地牢上層

地牢下層

53

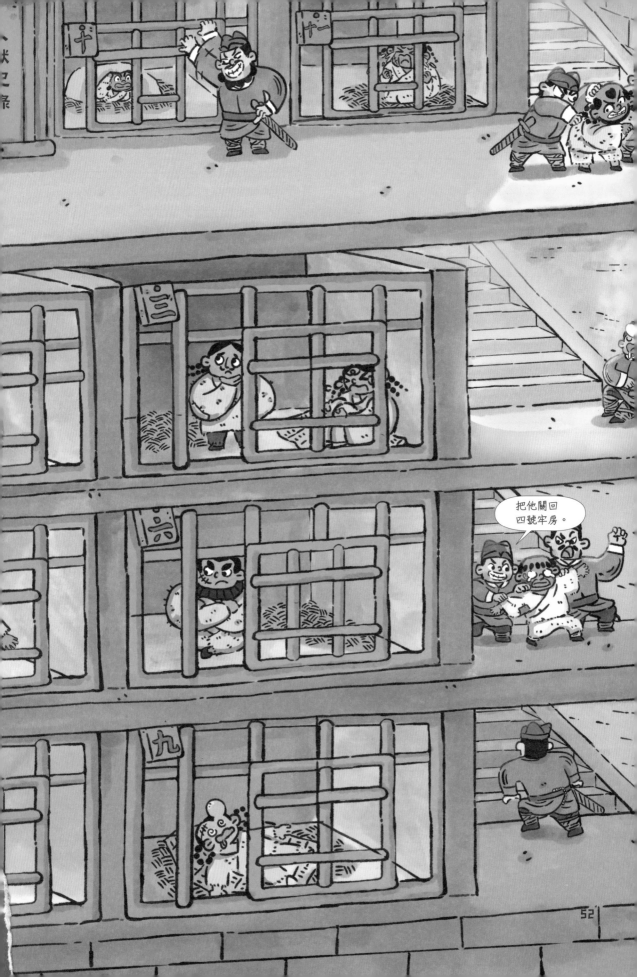

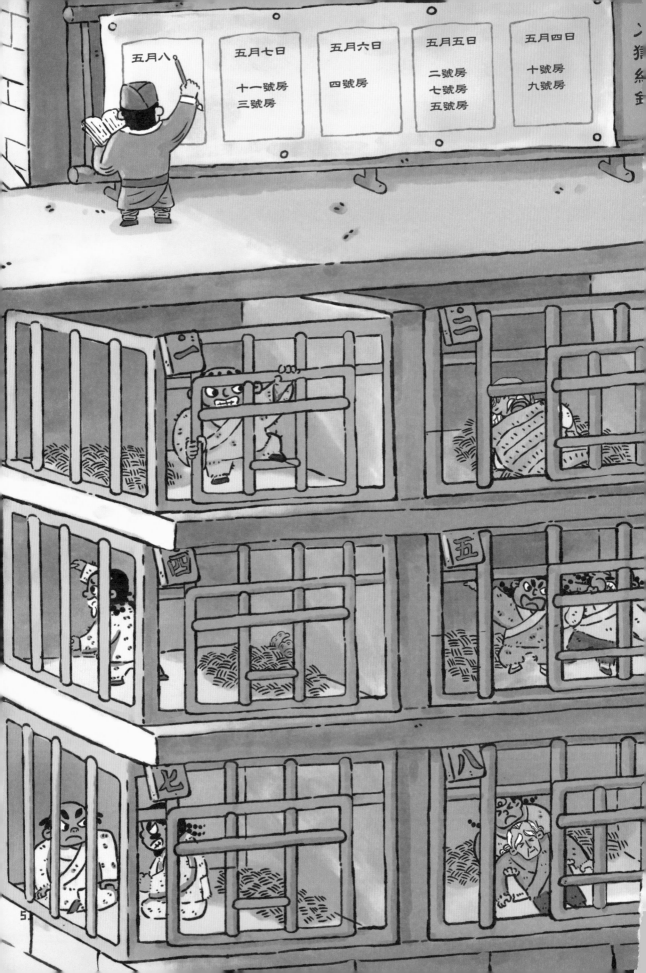

宋朝覆滅

恭喜小神探成功救出蒙古使節！三位使節被救出來以後，向蒙古大汗稟報了南宋內部奸臣掌權，朝政混亂不堪、社會民不聊生的真實情況。在內憂外患之下，南宋最終在厓山海戰失敗之後徹底滅亡，隨後成吉思汗的後代忽必烈在這片土地上建立了一個全新的朝代——元朝。

蒙古那些事

蒙古的運動

摔角是蒙古人最熱中的運動，在他們眼裡，真正的勇士也一定是摔角能手。

銀樹噴泉

銀樹噴泉是用金銀做成假樹，並以馬奶和酒取代水的人工噴泉，不僅奢華無比，又極具游牧民族的特色，但這種噴泉已消失在歷史的長河中。

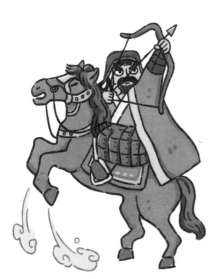

成吉思汗

公元一二〇六年，鐵木真統一蒙古各部，建立了大蒙古國。他被擁立為大汗，尊號「成吉思汗」。

蒙古的特色

蒙古人最傳統的建築就是蒙古包。草原上牧民放牧時一年要搬好幾次家，可以拆卸的蒙古包就顯得非常方便了。

反敗為勝的時機

案件難度：☆

鄱陽湖上大戰一觸即發，敵軍的戰船比朱元璋的更大更多，眼看勝利的天平就要向敵方傾斜。好在朱元璋的先鋒官派人在敵船上做了手腳，只等合適的時機發起攻擊。小神探，你能幫助朱元璋找到反敗為勝的時機嗎？

案件任務

一　找到藏在敵人船上的火藥。

二　找到朱元璋的先鋒官。

三　確定朱元璋下令出擊的時間點。

朱元璋

我的先鋒官已經派探子在敵人的大船上安放了火藥 ，一共有四處。

朱元璋士兵甲

我軍的先鋒官喜歡戴紅色的親兵盔，這場戰役可不能少了他的指揮。

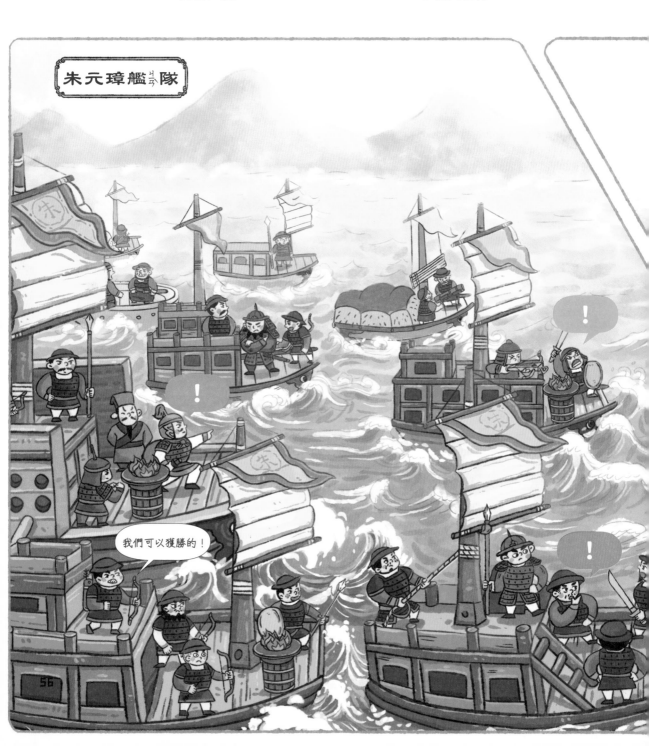

朱元璋艦隊

陳友諒士兵

看到一個留著大鬍子的人千萬不要手軟，他就是對方的先鋒官。

朱元璋士兵乙

現在有三種方案：
①早上出擊：風平浪靜，正面交戰，船愈大愈有優勢。
②中午出擊：烈日當頭，對雙方將士的體力要求很嚴格。
③半夜出擊：湖面上總會刮起大風，很容易助長火勢。

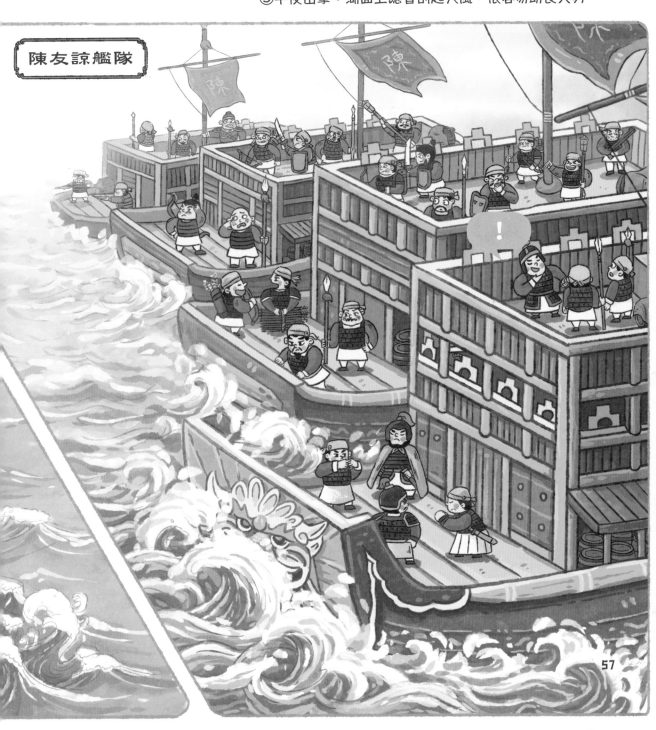

陳友諒艦隊

明朝的開始

恭喜小神探成功找到合適的反攻時機，幫助朱元璋在最後戰勝對手！後來，朱元璋統一全國，建立了一個嶄新的朝代——明朝。朱元璋是歷代皇帝中出身最貧寒的，他小時候以放牛為生，還當過乞丐。在起義軍中，他英勇善戰，很快就脫穎而出。再加上他能夠知人善任，手下有一批出色的大臣，幫助他最終成就一番霸業。

水戰那些事

赤壁之戰

東漢末年，曹操大軍順江而下。東吳的周瑜、程普與劉備軍一起逆江而上，與曹軍在赤壁相遇。吳蜀聯軍用火攻敵船之計大破曹軍，最終形成了三國鼎立的局面。

黃天蕩之戰

南宋初年，金軍持續揮兵南下。宋朝大將韓世忠在黃天蕩利用地形伏擊金軍，從此金軍不敢輕易渡過長江，南宋半壁江山得以保全。

中日甲午戰爭

清朝末年，中日甲午戰爭爆發。號稱亞洲第一、世界第九，花費數百萬兩白銀打造的北洋水師艦隊在與日本聯合艦隊的一系列激烈交戰後，損失慘重。

官印失竊案

案件難度：⭐ ⭐ ⭐

大臣劉伯溫的六枚官印在驛站被人偷走了，如果不及時找回來，盜賊拿著官印招搖撞騙，一定會帶來莫大的損失！小神探，請你趕快幫助劉伯溫找回失蹤的官印，抓住盜賊吧！

西元一三六八年　明朝建立▶

案件任務

一　在房間裡找到盜賊留下的四處痕跡。

二　在客棧裡找到六枚失竊的官印。

三　找到偷走官印的盜賊。

被偷走的六枚官印是這個樣子的，一定要找回它們！

劉伯溫

我只出去了半個時辰，官印就不翼而飛，得趕快找回官印，不然麻煩可就大了。

護衛

這不像是慣犯所為，我先偵查一番，一定能找到蛛絲馬跡。

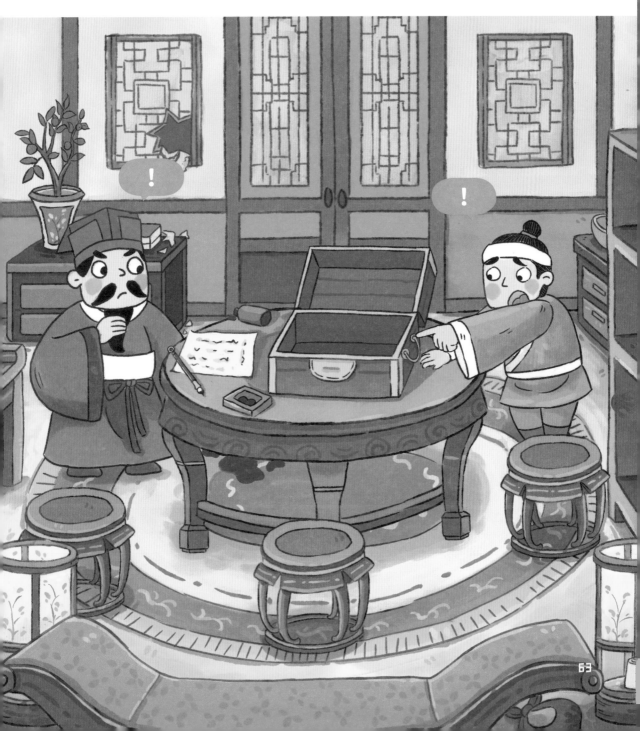

63

書生

商人

掌櫃

我是來城裡趕考的，路上買了一塊布來裝乾糧㕮。到客棧後我就一直待在房間裡溫習功課。

我帶了一批黑布來城裡賣，書生和掌櫃都買過我的布。吃過晚飯後，我就倒頭大睡了。

今天一不小心把油墨㕮沾在褲子上，我就買了一匹布，想給自己做條新褲子。

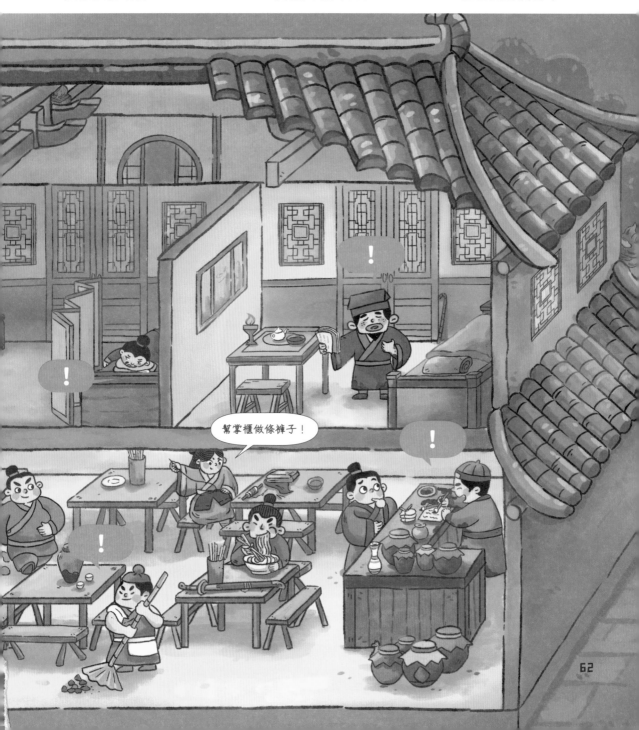

小二

我看那個大官的包袱沉甸甸的，裡面好像有不少寶貝，就跟掌櫃、書生和王神仙說了，沒想到東西真的被偷了。

王神仙

太累了，太累了，今天去布莊轉轉，身上沾了一些染料，趕緊泡個熱水澡。

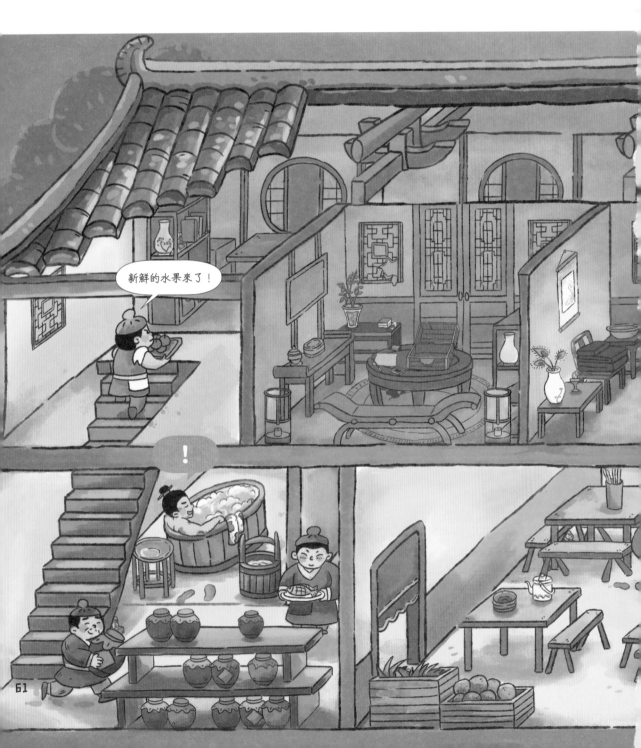

神機妙算劉伯溫

恭喜小神探和劉伯溫合力抓住盜賊，成功找回丟失的官印！結束這一段小插曲，劉伯溫又能繼續執行公務了。歷史上，劉伯溫向來以神機妙算聞名，民間也流傳著「三分天下諸葛亮，一統江山劉伯溫」的說法。在許多人心中，劉伯溫是能與諸葛亮相提並論的智者。

軍師那些事

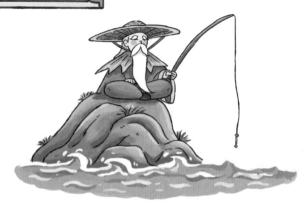

願者上鉤

姜子牙釣魚用直鉤，既不用魚餌，也不將魚鉤放進水裡。其實，姜子牙不是在真的釣魚，而是在等待能夠重用他的人。後來，他果然輔佐武王建立了周朝。

七擒孟獲

三國時期，南蠻時常騷擾蜀國的南方。為了收服人心，諸葛亮曾經「七擒七縱」南蠻首領孟獲，讓孟獲心服口服，也讓蜀國的大後方安定下來。

運籌帷幄

相傳張良少年時刺殺秦始皇失敗後，得到了黃石公的《太公兵法》，從而成為漢高祖劉邦麾下的重要謀士，被稱讚是「運籌帷幄之中，決勝千里之外」。

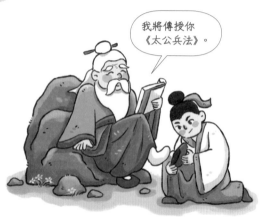

我將傳授你《太公兵法》。

海盜的詭計

案件難度：☆

明朝皇帝派鄭和出使海上的各個國家。這一天，鄭和讓船停在附近的小島上，想在當地採購一些物資，海盜卻趁這個機會混進船員之中。小神探，快幫士兵盤查島上的可疑物品，並抓出混入船隊裡的海盜！

西元一四〇五年　鄭和下西洋 ▶

案件任務

一　找出三樣屬於海盜的可疑物品。

二　抓出混入船隊的海盜。

關鍵發言人

隨行官員

務必要仔細盤查四周，如果發現彎刀 、手鉤 和奇怪的帽子，都要向我報告。

大鬍子

我剛才看見一些奇怪的帽子，上面刻著骷髏頭，這在當地可做不出來。

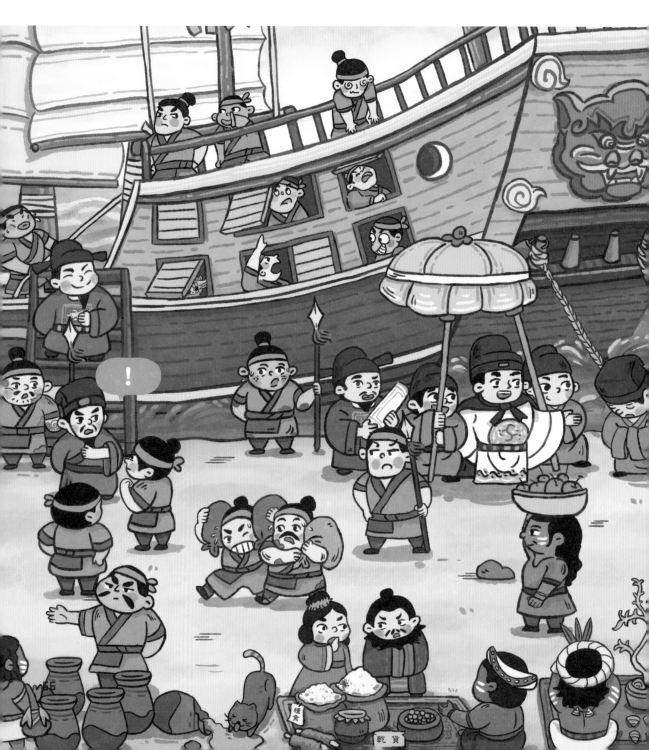

火長*

士兵

這裡的海盜很猖;狂，有兩個海盜混進船隊裡了，快把他們找出來！

*火長：船隊的領航⽕員。

我們船員都有統一的制服，身上也不允許有紋身。

狡猾的海盜還可能會把自己的紋身遮蓋住唷！

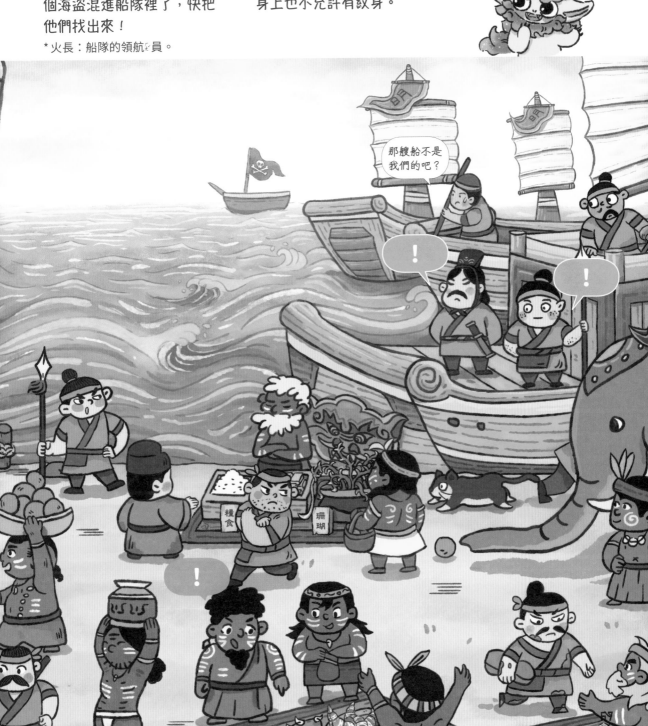

鄭和下西洋

恭喜小神探憑藉火眼金睛找到屬於海盜的可疑物品，並且成功抓住混入船隊的海盜！第二天一早風平浪靜，鄭和便下令船隊再次揚帆起航。數十年後，已經是花甲老人的鄭和在第七次下西洋的返程中去世。他一生周遊過數十個國家，最遠曾到達非洲的東海岸。而他奇妙的海上經歷，也在世界航海史上留下濃墨重彩的一筆。

名留青史的東西方探險家

玄奘法師

玄奘曾西行取經，歷時十九年，他所口述的《大唐西域記》記載了西域一百多個國家和城邦的生活方式、建築、婚姻等情況。

徐霞客

徐霞客一生志在四方，足跡遍及中國的二十一個省分。晚年，他將三十多年的考察經歷撰寫成六十餘萬字的地理名著《徐霞客遊記》，被稱為「千古奇人」。

麥哲倫

一五一九年，葡萄牙航海家麥哲倫率領一支船隊從西班牙出發，耗時三年，成功繞行地球一圈，再次回到出發的港口。麥哲倫的船隊是第一支完成環球航行的船隊，但麥哲倫本人不幸在途中去世。這次環球航行不僅證明地球是圓的，同時也宣告「地理大發現」的時代到來。

守城大作戰

案件難度：☆ ☆ ☆

明朝皇帝率領的大軍在土木堡被瓦剌軍隊打敗了，皇帝本人生死不明！現在瓦剌軍隊已經攻打到北京城下，兵部尚書于謙急得焦頭爛額，與瓦剌人勾結的奸臣喜寧不知道躲到哪裡去了，于謙還要忙著盤查城內的防禦漏洞並準備守城需要的物資。在這亂哄哄的緊要關頭，小神探，你能幫幫于謙盡快完成所有任務嗎？

西元一四四九年　土木之變 ▶

案件任務

一　根據兩個卷軸盤查城內的十處異狀。

二　幫助士兵找到急需的四樣守城物資。

三　找到混入人群的奸臣喜寧。

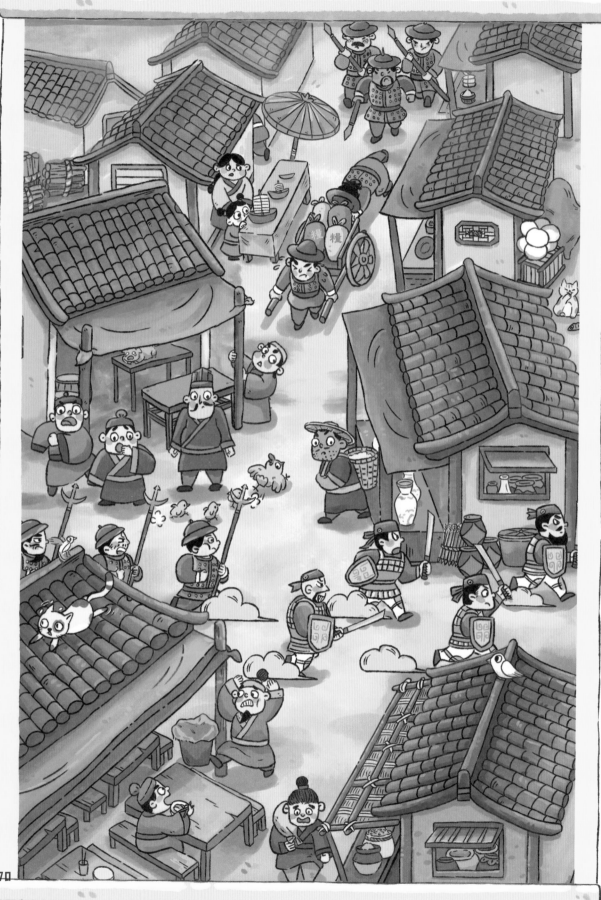

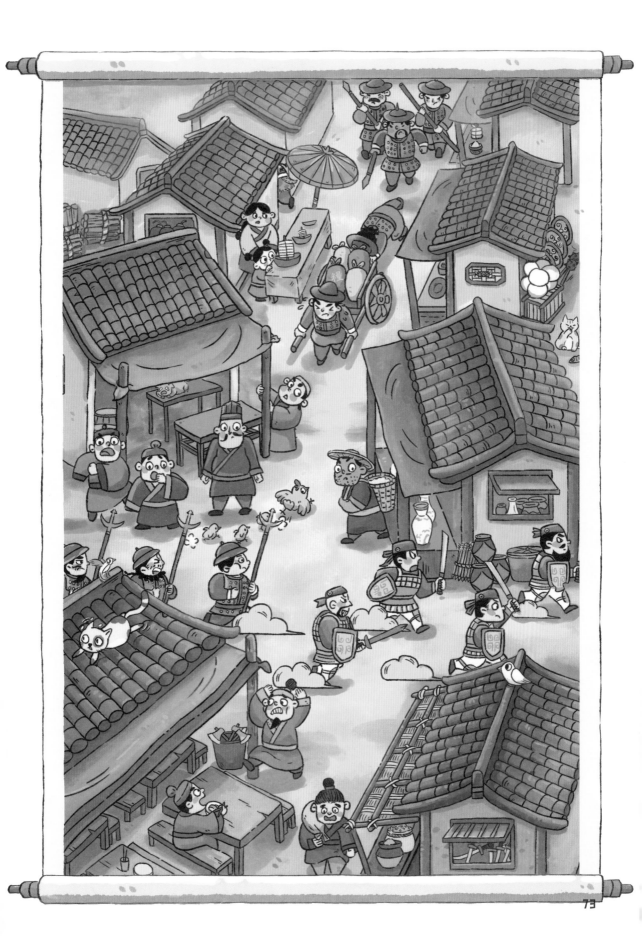

要趕快找到喜寧，他身穿黃色絲綢衣服，佩帶玉珮。

喜寧膽子很小，還會用易容術改頭換面。他遇到危險就會躲進人群裡，要仔細觀察每一個人。

平民甲

平民甲：現在一片兵荒馬亂，居然還有寶貝可以撿，這絲綢衣和玉笛可值不少錢。

平民乙

平民乙：有個人把我的假鬍子搶走了，太讓人生氣了！

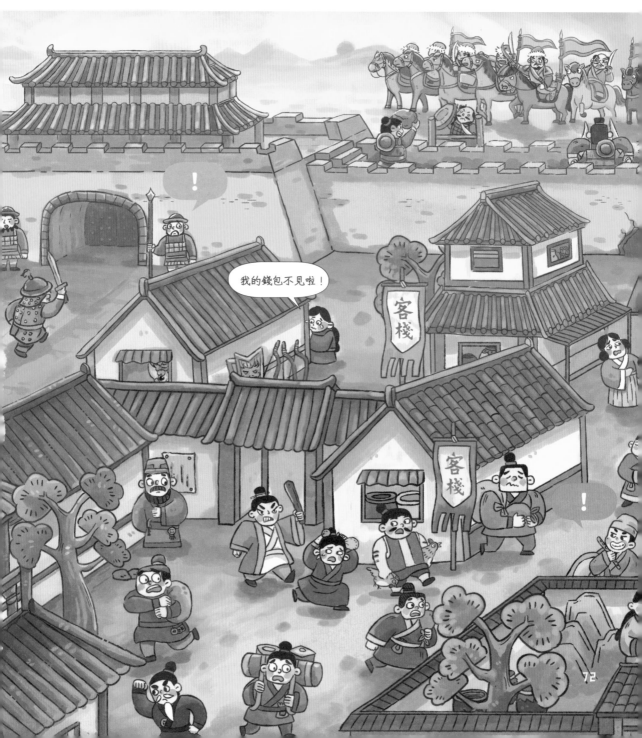

72

關鍵發言人

士兵甲

敵人已經兵臨城下了，我們現在急需弓箭和守城用的火油。

士兵乙

東邊的城牆邊角破了一個大洞，如果能找到沙袋和木頭，就能暫時堵住了。

于謙

官員

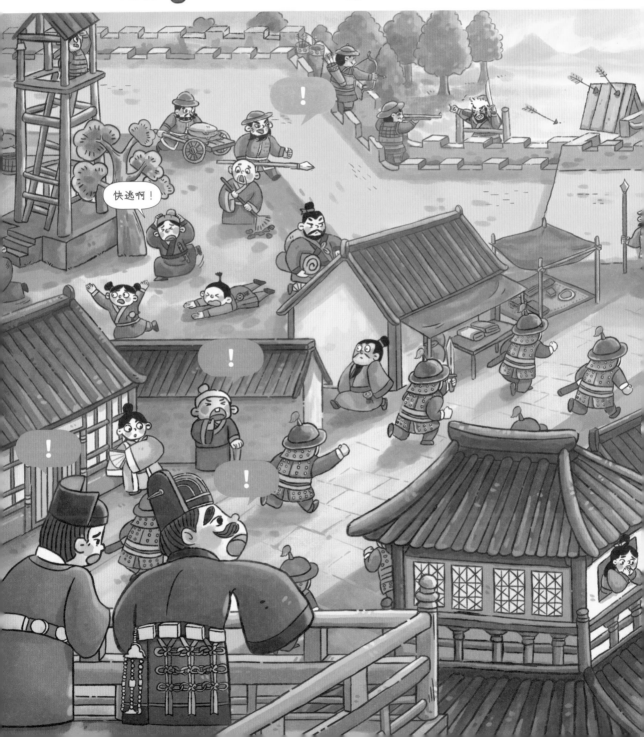

快逃啊！

京師保衛戰

瓦剌軍隊以為明朝在精銳盡失、皇帝被俘的情況下一定會放棄抵抗，於是一路南下來到北京城。但在小神探和全城百姓的齊心努力下，北京城的防衛井井有條，新的皇帝人選也確定下來了，全城軍民眾志成城，瓦剌軍隊見無機可乘，只能灰溜溜地回到草原。

建築那些事

紫禁城

皇宮在古代屬於禁地，平民不能進入，因此又被稱為「紫禁城」。現在的紫禁城成為故宮博物院，裡面收藏著無數國寶。

天壇

中國歷來都十分重視祭祀天地與祖先。秉承「天圓地方」理念的天壇是皇家祭祀的地點，現在也是北京的一大著名景點。

紫霄宮

紫霄宮坐落在武當山的展旗峰下，與周圍的自然環境融為一體，明朝永樂皇帝（明成祖）將之封為「紫霄福地」。

南京大報恩寺

大報恩寺是明成祖朱棣為紀念明太祖朱元璋而建。大報恩寺施工極其考究，是中國歷史上規模最大的寺院，為百寺之首。

提拿髮簪大盜

案件難度：☆ ☆

寧王發動叛亂了！威武大將軍朱壽率領軍隊前去平定叛亂，然而，大軍駐紮休息時，朱壽最心愛的髮簪卻被人偷走。沒有這枝髮簪，他連打仗的心情都沒了。士兵們要去森林中尋找髮簪，可是森林中隱藏著許多危險。小神探，你能幫助士兵及早發現森林裡隱藏的危險，找到髮簪並抓住小偷嗎？

案件任務

一　替士兵找出森林裡潛藏的五處危險。

二　找到失竊的髮簪。

三　揪出偷走髮簪的小偷。

朱壽
剛剛聽到的吼聲是什麼？是誰偷走了我的髮簪？還不趕緊去找出來！

士兵乙
我之前見大將軍經常把玩那枝簪子，是彩色的蝴蝶樣式 。

士兵甲
森林裡危機四伏，陷阱、毒物、野獸的位置都得提前調查。

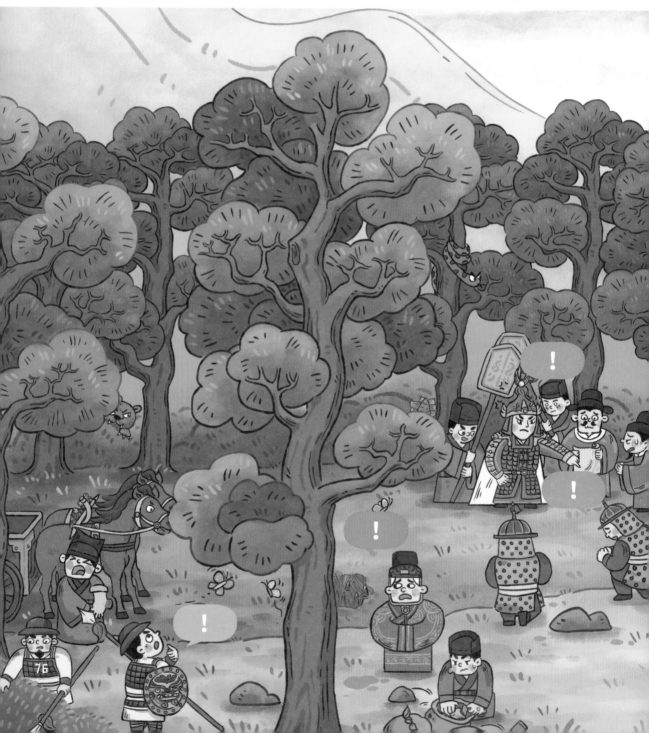

這附近有很多野獸和陷阱，小偷行動時肯定會碰到危險，留下痕跡。

大將軍身邊只有穿藍色衣服的僕人有機會接觸髮簪，他們的嫌疑最大。

是啊，如果碰到熊可能會小命不保，遇到馬蜂被螫（ㄓㄜ）會腫（ㄓㄨㄥ）起紅包，遇到毒蛇被咬了傷處會發青！

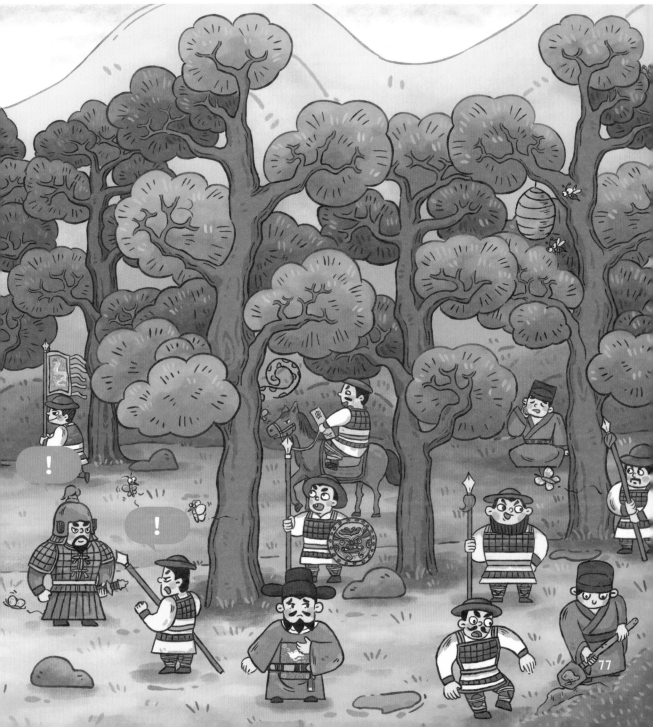

糊ㄏㄨˊ塗ㄊㄨˊ皇帝

恭喜小神探成功避開森林裡潛藏的危險，順利找回髮簪，並抓住偷東西的小偷！因為時間拖延得太久，這場小小的叛亂已經由當地的官員解決。其實大將軍朱壽就是當時的皇帝朱厚照，在明朝歷史中以貪玩任性出名。他除了自封大將軍御駕ㄐㄧㄚˋ親征，還為自己專門打造兩處遊樂園，整天沉迷於玩樂，不理朝政，讓百姓怨聲載道ㄉㄠˋ。

明朝皇帝那些事

美食專家：朱高熾ㄔˋ

朱高熾是朱棣的兒子，由於他父親朱棣太能幹了，導致他繼位之後無事可做，於是在品嚐美食的大道上狂奔不止，體重直線飆ㄅㄧㄠ升，連走路都需要太監攙ㄔㄢ扶著。

蟋蟀天子：朱瞻ㄓㄢ基

蟋ㄒㄧ蟀ㄕㄨㄞˋ跟其他幾位親戚不同，朱瞻基是明朝有名的賢ㄒㄧㄢˊ君，他善於用人。因此，就算他成天鬥蟋蟀，國家依然蒸ㄓㄥ蒸日上。

任性大王：朱翊鈞ㄐㄩㄣ

朱翊鈞從小就被長輩嚴加管教，因此親政後變得十分任性，因為和大臣吵架，就氣得直接罷ㄅㄚˋ工三十年不上朝，簡直是任性到了極致。

木工達人：朱由校ㄐㄧㄠˋ

朱由校雖然皇帝當得不怎麼樣，卻肯定是一位優秀的木匠，皇室所使用的工具、居住的房子都是由他親手打造的，高超水準讓專業木匠都自愧ㄎㄨㄟˋ不如。

補全鴛鴦陣

案件難度：☆ ☆

倭寇（日本海盜）又來襲擊沿海地區的老百姓了！朝廷命令戚繼光將軍組建一支新軍對付倭寇，事務繁忙的戚將軍卻忘記自己把徵兵令放在哪裡。小神探，快去幫戚將軍找回令牌，並選出適合參軍的人選。對了，最重要的是戚將軍發明的鴛鴦陣有幾處缺少士兵，請仔細觀察隊形，幫忙補齊人手吧！

案件任務

一　找出戚繼光的令牌。

二　從站在軍營門口的九個人中挑出符合戚家軍招兵條件的人。

三　用士兵貼紙將鴛鴦陣補全。

戚繼光

皇上命令我組建新軍，但象徵兵權的徵兵令 卻被我弄丟了，得趕快找回來。

士兵甲

戚家軍招兵只收精銳，年紀太大的、身材太瘦弱的都不適合。

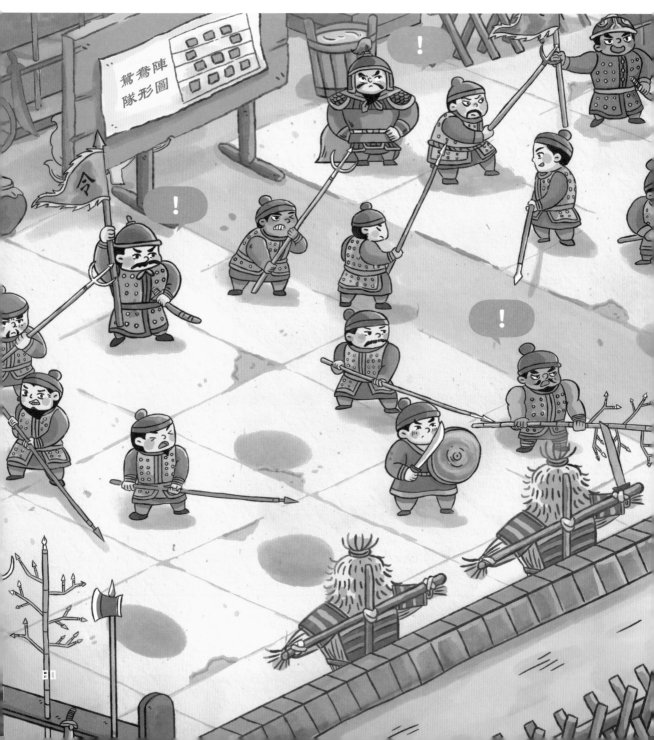

 文書
上次招收幾個書生，沒兩天就堅持不住，這次將軍特別跟我說了，不收讀書人。

 士兵乙
戚家軍都要練習鴛鴦陣，每個鴛鴦陣都是由十二人組成的。

副官
左右兩邊的人員應該要是對應的，各組清點一下，趕快讓各自的成員歸位。

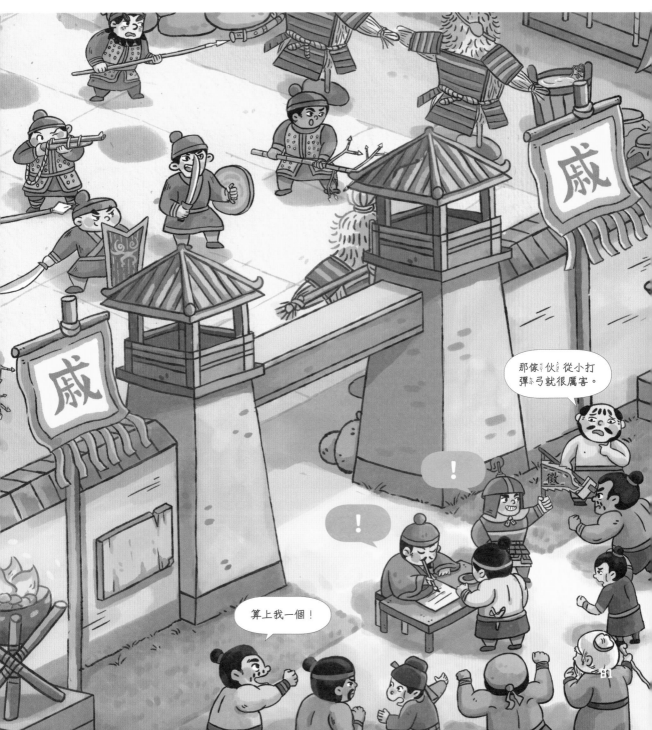

那傢伙從小打彈弓就很厲害。

！

！

算上我一個！

81

戚繼光抗倭

恭喜小神探順利幫助戚繼光找回令牌，並招募到一大批優質士兵！在戰場上，戚家軍訓練有素，士兵勇敢作戰，因此屢戰屢勝，其他軍隊幾個月都無法解決的倭寇據點，戚家軍可以在幾小時內攻克。經過好幾年的努力，戚繼光率領戚家軍成功將浙江、福建等沿海地區的倭寇全部肅清，還給當地百姓太平。

抗倭那些事

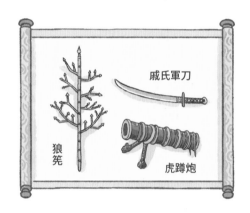

抗倭利器

除了長年累月的軍事訓練，戚繼光還改良和發明許多裝備，比如戚氏軍刀、狼筅和新式火炮虎蹲炮，這些裝備殺傷力十足，可謂是「抗倭利器」。

抗倭女將

戚繼光的妻子王氏也是將門之後，她長得高大威武，還通曉兵法，常常在軍事上幫助戚繼光，即使身處軍營和戰場，也從不感到害怕。

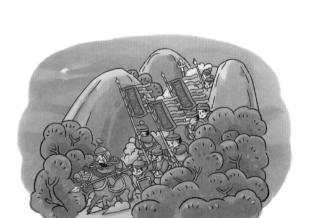

台州之戰

某一次，狡獪的倭寇趁戚繼光在其他地方剿匪，突襲台州城。戚繼光收到消息後帶領戚家軍一夜之間行軍上百里，天一亮就趕到台州，打了一場漂亮的殲滅戰。

違法犯罪的人是誰？

案件難度：☆ ☆

朝廷頒布新的法令，規定稅賦的多少，以及服徭役*的人員名單。但總是有人試圖逃稅，或者想要躲避徭役，內閣首輔張居正嚴令查辦此事，朝廷的捕快們奉命辦案。小神探，快幫助捕快查明真相吧！

*徭役：古代官府指派成年男子的義務性勞役，包括修城鋪路、防衛駐守各地等工作。

案件任務

一　根據稅收法令規定，計算逃稅的張員外應該繳交多少稅，以及他還需要補交多少稅。

二　根據捕快的名單，抓住想要躲避徭役的人。

捕快

根據我們的調查，你的二十畝田裡有十畝是上等田，你竟敢逃稅！

官員

張員外

我都交二十兩稅錢了，還不夠嗎？

有些人會請別人來替他服徭役，一定要仔細對照名單。王富貴，你給我老實點，別想偷懶！

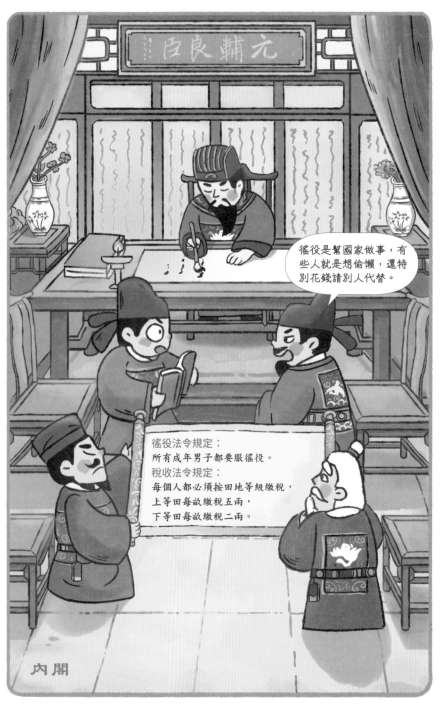

徭役是幫國家做事，有些人就是想偷懶，還特別花錢請別人代替。

徭役法令規定：
所有成年男子都要服徭役。
稅收法令規定：
每個人都必須按田地等級繳稅，
上等田每畝繳稅五兩，
下等田每畝繳稅二兩。

內閣

衙門口

徭役報到現場

士兵

大強和小強是親兄弟，聽說他們從小臉上就都長著一塊青色的胎記。

柱子

我跟張三一起過來的，這次李員外的兒子也來了，聽說他長得又高又壯，卻從沒服過徭役。

張三

二狗是我的鄰居，年紀輕輕就沒有頭髮了，真慘。

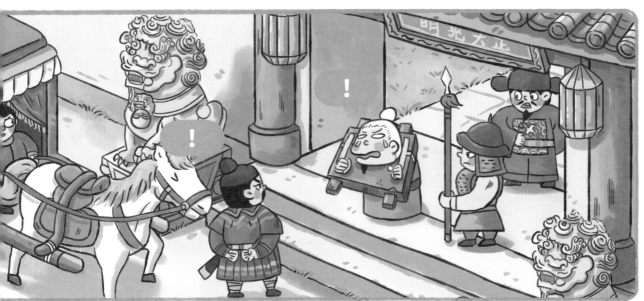

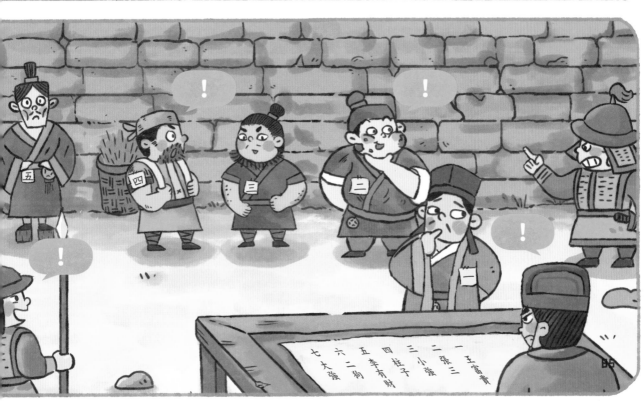

張居正改革

恭喜小神探和捕快合力出擊，迅速將問題各個擊破！張居正改革的政策非常實用，懲治了大批無良地主和貪官汙吏。改革的成功，不僅充實明朝國庫，也緩和民間矛盾，使國家恢復生命力，延續兩百年的大明朝至此出現了「中興」（即復興）的態勢。

古代科技名著

宋應星：《天工開物》

《天工開物》是中國古代一部綜合性的科學技術著作，同時也是世界上第一部關於農業和手工業生產的綜合性著作，作者是明朝科學家宋應星。

李時珍：《本草綱目》

明朝的李時珍在繼承和歸納前人經驗的基礎上，結合自身長期的實踐和鑽研，歷時數十年編成藥物學巨著《本草綱目》。

徐光啟與利瑪竇《幾何原本》

徐光啟和利瑪竇共同翻譯古希臘數學家歐幾里德的《幾何原本》。《幾何原本》改變了中國數學發展的方向，是中國數學史上的一件大事。

真假寶藏 ㄗㄤ

案件難度：⭐ ⭐

《西遊記》的作者吳承恩在寺廟中藏了一批物品，其中三樣是真正的寶物，只有神奇羅盤選中的人才能找到它們。小神探，你能拼好破碎的羅盤，找到真正的有緣人，並根據羅盤的指引在寺廟裡找齊寶物嗎？

案件任務

一　用碎片貼紙將破碎的羅盤拼湊完整。

二　找到真正的有緣人。

三　找出羅盤標記的三件呈動物樣式的寶物。

管家

吳先生託我保管的羅盤不小心摔碎了，有誰能幫我修復嗎？

吳承恩的朋友

修復好的羅盤會亮起光，指引我們找到真正的有緣人。

吳承恩的妻子

老吳囑咐過我，寶物不能讓心術不正的人得到。

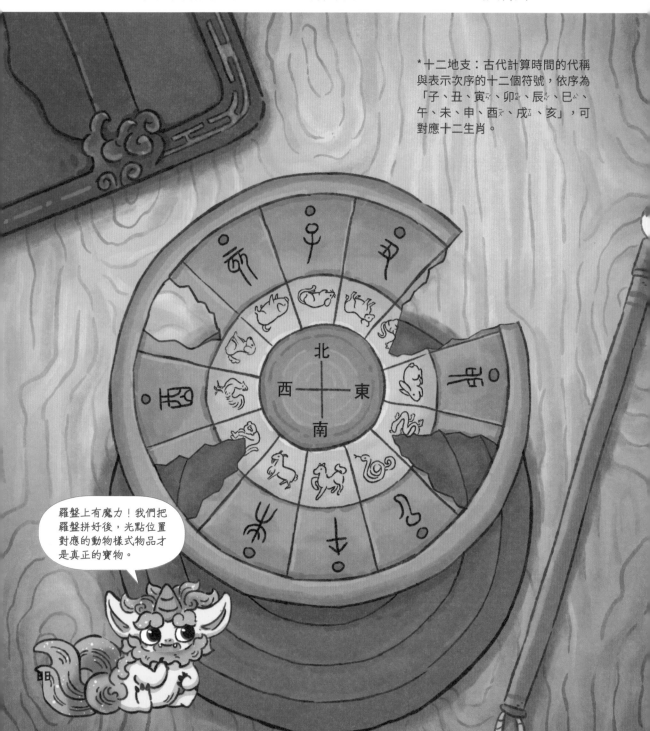

*十二地支：古代計算時間的代稱與表示次序的十二個符號，依序為「子、丑、寅、卯、辰、巳、午、未、申、酉、戌、亥」，可對應十二生肖。

羅盤上有魔力！我們把羅盤拼好後，光點位置對應的動物樣式物品才是真正的寶物。

可能的有緣人

方丈　屬羊

如果我找到寶物，就會把寺廟翻修一遍，讓大家都吃好住好。

小和尚　屬鼠

《西遊記》裡的人物神通廣大，要是找到吳先生留下來的寶物，說不定我也能得道成佛！

商人　屬猴

找到寶物之後，我要把它們統統賣掉，大賺一筆，回老家當個土財主。

捕快　屬虎

愛看《西遊記》的人很多，這本書的作者肯定很有錢。你們這些刁民快把寶物交上來，不然就把你們統統關入大牢。

說書先生　屬狗

我平時總會在酒館裡為大家講述《西遊記》的故事，可是最近阮囊羞澀，要是有一筆錢，我就能自己開間茶館，天天為大家說書了。

西遊記

恭喜小神探根據指示成功修復羅盤，並找出真正的有緣人和寺廟裡真正的寶物！《西遊記》和《紅樓夢》、《三國演義》、《水滸傳》並稱為中國古典四大名著，是世世代代的經典讀物。小神探，你讀過這四部經典作品嗎？

中國古代四大名著

《西遊記》

《西遊記》是明代的吳承恩所著的神魔小說，講述唐僧西天取經遭遇八十一難的故事，書中的孫悟空、豬八戒都是人們耳熟能詳的經典角色。

《紅樓夢》

清朝曹雪芹所著，被稱為中國古典小說的巔峰。《紅樓夢》透過講述賈府的興衰，展現出中國古代封建社會的方方面面。

《水滸傳》

《水滸傳》由元末明初的施耐庵所著，記錄梁山一百零八條好漢匯聚一堂，劫富濟貧、反抗朝廷的故事。

《三國演義》

《三國演義》是羅貫中所著的歷史小說，敘述東漢末年群雄並起、三國鼎立、將星薈萃的故事。

抓住日本武士

案件難度：☆ ☆

日本入侵朝鮮，明朝將軍李如松奉命前去支援朝鮮。在一處祕密基地的大殿內，日本武士不僅劫持一批老百姓，還得到了重要的地圖和令牌。現在，李如松獲得通往大殿的密道地圖，你能幫助李將軍趕在日本武士逃離前通過密道，抓住他們嗎？

西元一五九二年　萬曆朝鮮戰爭 ▶

案件任務

一　幫助李如松通過密道進入大殿。

二　找到地圖和令牌。

三　找到日本武士的頭領。

密道第一層和第二層相同顏色的樓梯可以互通，好好利用這一點，一定不難找到出口。

日本武士甲

令牌是一枚銅牌 🏅，很不起眼。我弟弟負責護送地圖 📜，不知道有沒有順利逃走。

李如松

把門關好，一個日本武士也不能放走，情報顯示這裡有一條「大魚」！

密道第一層

密道第二層

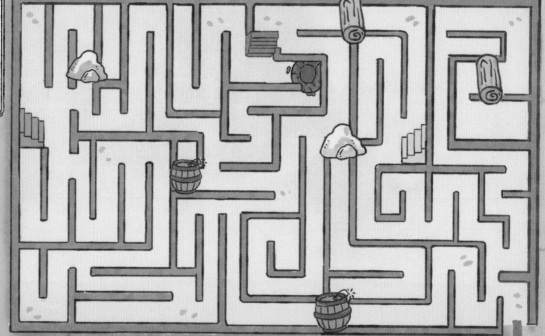

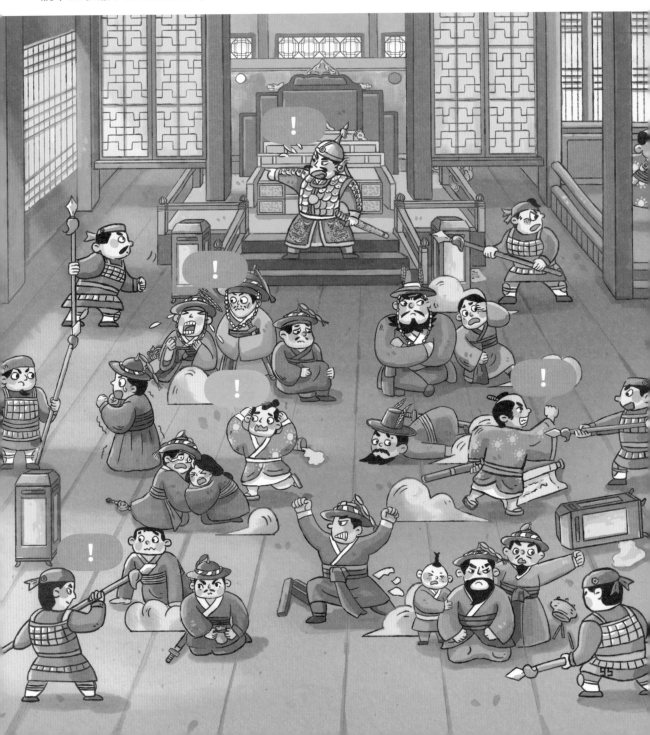

萬曆三大征

在小神探的幫助下，李如松帶領部隊順利走出密道，並找到機密情報和潛伏在人群中的日本武士頭領，使得日本入侵朝鮮的計畫宣告失敗。朝鮮之役和同一時期的寧夏之役、播州之役被統稱為「萬曆三大征」，這三次大戰最終都以明朝獲勝結束，但戰亂大大耗損明朝的人力、物力和財力，為日後明朝的覆滅埋下了伏筆。

明朝的特務機構

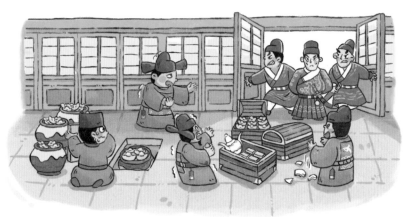

錦衣衛

明朝初年，朱元璋設立了「錦衣衛」這個特務機構，負責監視百官，巡查緝盜。他們直接對皇帝負責，握有很大的權力。

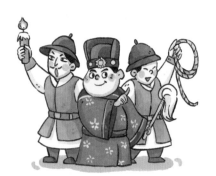

東廠

然而，錦衣衛的權力過大，頻頻出現貪贓枉法、徇私舞弊、屈打成招的情況，因此明朝皇帝任用自己的親信太監設立「東廠」，負責管轄錦衣衛。

西廠

後來，錦衣衛的權力得到約束，東廠的權力卻開始失控，無奈之下，明朝皇帝又設立「西廠」，負責制衡東廠。

案件一

龍袍不見了！

案件難度：☆

任務一

找到弄丟的龍袍和三樣象徵皇權的物品。

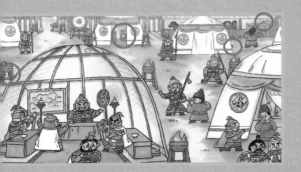

任務二

找到趙匡胤所在的營帳。

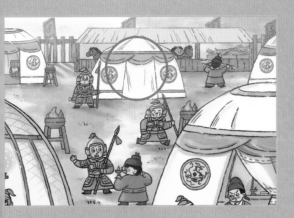

根據謀士的發言，可以排除兩頂圓頂帳篷，又根據小兵的陳述，可以鎖定趙匡胤的位置在馬廄周圍的尖頂帳篷裡。

案件二

宋遼訂立和約

案件難度：☆☆

任務一

找到遼王想要的獸首瑪瑙杯。

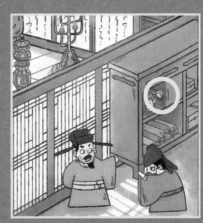

獸首瑪瑙杯

任務二

選擇符合雙方要求的和約方案。

方案一總價值是四十萬兩白銀，但缺少遼王想要的獸首瑪瑙杯；方案二總價值為六十五萬兩白銀，可是花費的白銀超過二十萬兩；方案三總價值五十五萬兩白銀，符合雙方要求。

被掉包的名畫

案件難度：★☆

任務一

找到名畫真跡。

任務二

找出說謊的僕人。

家丁在說謊。他的衣服上有許多還來不及清理的葉子與泥土，證明他曾經去過花園。

任務三

找出來賞畫的三位文人中，誰是收買僕人替他偷畫的嫌犯。

從張生的發言可知，穿白衣服的是王生，穿藍衣服的是李生。而管家撿到的半塊玉珮上恰好是「李」字的下半截，因此，可以推知與家丁勾結竊畫的就是李生。

抓捕大貪官

案件難度：★☆

任務一

找到王安石派出的密探。

注意這名密探懷裡揣著的是銀牌。

任務二

找出利用法令牟利的貪官，並用木牌貼紙將他定罪。

從地主的發言可得知他送給貪官稀有的玉珮。圖中這名官員佩戴的玉珮明顯與其他官員不同，仔細觀察還能發現他身後的屋內公然擺放著貪汙得來的銀錠，因此我們可以斷定收受賄賂與竄改法令的貪官就是他！

案件五

城裡有間諜

案件難度：⭐⭐⭐

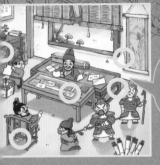

任務一

在張擇端的書房中找到散落的五張畫稿。

任務二

找出金朝間諜混入城內時乘坐的馬車。

仔細觀察可以發現，三輛馬車運送貨物後都留下了車輪印，而中間的馬車運送的貨物雖然與另外兩輛差不多，但痕跡卻比其他兩道更深，由此可以推知間諜就是躲在車上的稻草裡混入城內的。

任務三

根據描述確認四名金朝間諜的長相，並在場景中找到他們。

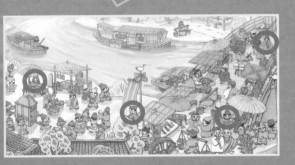

案件六

奇珍異獸跑去哪裡了？

案件難度：⭐

任務一

找到三隻走丟的動物。

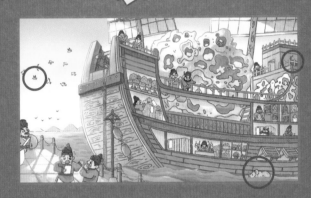

任務二

找到紅色的寶石。

任務三

找出偷走寶石的嫌犯。

根據船工的描述可以排除人為的可能性，再結合寶石放置的位置可判斷只有貓咪和小猴能做到這件事，而且船工的鑰匙不見了，透過觀察可以發現，小猴子就是竊取鑰匙並偷走寶石的嫌犯。

戰前會議

案件難度：⭐☆

任務一

將不同兵種的貼紙貼在對應的位置。

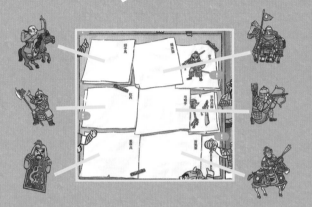

任務二

幫岳飛找出正確的行軍路線。

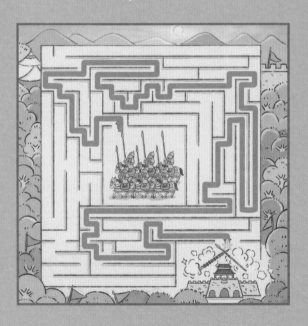

抓出大叛徒

案件難度：⭐☆

任務一

找出躲藏在亂軍中的叛徒。

張安國的特徵是紅帽、長槍和大鬍子，排除圖中只符合前兩個條件的人，鎖定金將的描述，身上攜帶玉珮的才是張安國。

任務二

找到軍營裡的五種易燃物品。

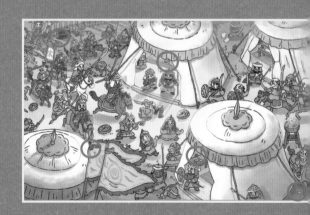

案件九

解救蒙古使節團

案件難度：☆☆☆

任務一

走出地牢迷宮，找到囚房。

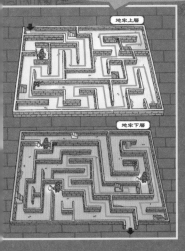

樓梯可以連接上下兩層的地牢，而顏色相同的樓梯 🪜 是走出迷宮的關鍵。

任務二

找到竊取使節金項鍊的獄卒。

仔細觀察，可以發現此人的腰帶處藏著金項鍊，可以鎖定他就是竊取使節金項鍊的獄卒。

任務三

找到三位蒙古使節。

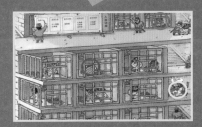

據紀錄上的日期，首先將範圍縮小到五月五日至日關押犯人的二、七、五、四、十一、三號房，著根據刺青特徵鎖定使節一 ⭕ ，根據臉上的刀鎖定使節二 ⭕ ，並根據年齡與花白的頭髮鎖定節三 ⭕ 。

案件一

反敗為勝的時機

案件難度：☆

任務一

找到藏在敵人船上的火藥。

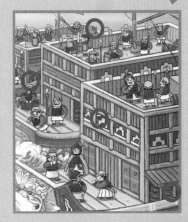

⭕ 四處火藥

任務二

找到朱元璋的先鋒官。

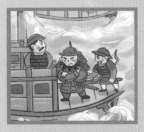

根據士兵的描述，先鋒官留著大鬍子，而且喜歡戴紅色親兵盔，符合這兩個條件的只有一個人。

任務三

確定朱元璋下令出擊的時間點。

已知陳友諒艦隊的船隻又大又結實，而朱元璋艦隊的船隻小巧靈活。根據士兵的發言，早上出擊對朱元璋的艦隊不利，而中午天氣炎熱對雙方士兵體力消耗較大，只有晚上的大風能讓火藥威力倍增。因此，應該半夜起風後出擊。

官印失竊案

案件難度：⭐⭐⭐

任務一

在房間裡找到盜賊留下的四處痕跡。

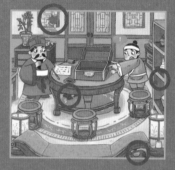

○ 盜賊的痕跡

任務二

在客棧裡找到六枚失竊的官印。

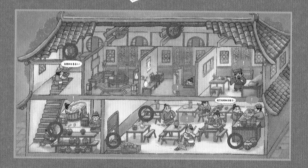

○ 失竊的官印

任務三

找到偷走官印的盜賊。

從小二的發言得知，知曉官印在客棧內的人有書生、王神仙、掌櫃，可以先排除商人偷走官印的可能性。商人把布賣給書生和掌櫃，掌櫃的黑布用來做褲子，而且身上的墨跡是桌上硯臺裡的，因此可以再排除掌櫃。而書生的黑布不見了，且從現場的證物可知，兇手在現場留下了包袱、墨跡，同時滿足這三點的只有書生。

海盜的詭計

案件難度：⭐

任務一

找出三樣屬於海盜的可疑物品。

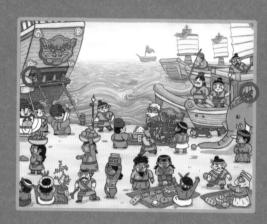

○ 海盜的可疑物品

任務二

抓出混入船隊的海盜。

根據火長和士兵的對話可知，有兩名海盜混入了船隊，有紋身的就是海盜。

案件四

守城大作戰

案件難度：⭐⭐☆

任務一

根據兩個卷軸盤查城內的十處異狀。

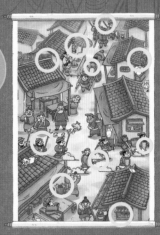

⭕ 城內的異狀

任務二

幫助士兵找到急需的四樣守城物資。

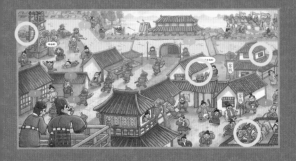

任務三

找到混入人群的奸臣喜寧。

根據于謙和官員的描述，奸臣喜寧佩帶玉珮且會易容術，再根據平民的描述可知，喜寧拿走了他的假鬍鬚。因此，佩帶玉珮、有假鬍鬚的是奸臣喜寧。

案件五

捉拿髮簪大盜

案件難度：⭐⭐

任務一

替士兵找出森林裡潛藏的五處危險。

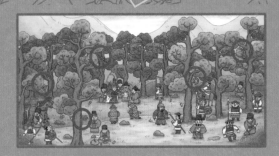

任務二

找到失竊的髮簪。

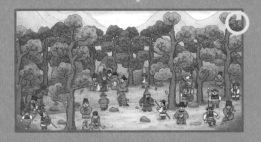

任務三

揪出偷走髮簪的小偷。

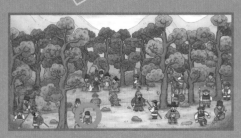

根據太監發言，可以鎖定小偷在穿藍色衣服的僕人之中，再根據副將和士兵的對話以及髮簪的位置可知，小偷在藏髮簪的時候會被樹上的馬蜂螫出紅色的包，因此可以排除被毒蛇咬出發青色包的人。

103

補全鴛鴦陣

案件難度：⭐⭐

任務一

找出戚繼光的令牌。

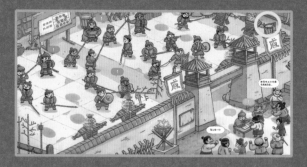

任務二

從站在軍營門口的九個人中挑出符合戚家軍招兵條件的人。

○ 符合條件的人

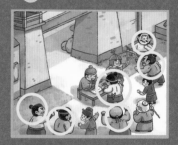

根據文書和士兵的描述，先排除圖中年紀過大者，再排除過於瘦弱者，最後排除讀書人。符合戚家軍條件的有六個人。

任務三

用士兵貼紙將鴛鴦陣補全。

火槍手

鎧耙手
長槍手

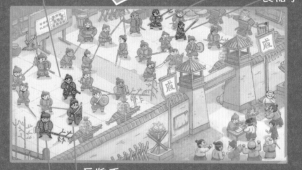

長牌手

狼筅手

104

違法犯罪的人是誰？

案件難度：⭐⭐

任務一

根據稅收法令規定，計算逃稅的張員外應該繳交多少稅，以及他還需要補交多少稅。

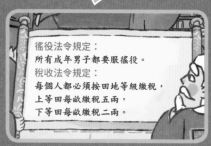

徭役法令規定：
所有成年男子都要服徭役。
稅收法令規定：
每個人都必須按田地等級繳稅，
上等田每畝繳稅五兩，
下等田每畝繳稅二兩。

從捕快和張員外的對話可知，張員外擁有的二十畝田裡有十畝上等田、十畝下等田，根據法令，應繳交上等田稅額五十兩、下等田稅額二十兩，一共是七十兩。而張員外卻只交了二十兩，因此應該補交五十兩。

任務二

根據捕快的名單，抓住想要躲避徭役的人。

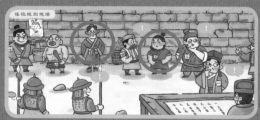

根據官員的發言，可以優先排除一號王富貴。從士兵發言可知，大強、小強都有胎記，因此可以排除七號大強，抓出第一個逃避徭役的人是三號小強。根據張三的發言可以排除六號二狗，又根據柱子的發言可以排除二號張三。而五號形象與描述不符，因此可判斷他是第二個逃避徭役的人。

真假寶藏

案件難度：☆☆

任務一
用碎片貼紙將破碎的羅盤拼湊完整。

含右上角缺口的碎片是十二支中的「寅」，對應的生肖老虎；右下角是「辰」，生肖是龍；左下角是「申」，生肖是猴子；左上角是「戌」，生肖是狗。

任務二
找到真正的有緣人。

根據吳先生朋友的發言可知，商人、捕快、說書先生的生肖都對應著羅盤上的亮點，可能是吳先生的有緣人。又根據吳先生妻子的發言可知，寶物不能讓心術不正的人得到，因此可以進一步確認說書先生為有緣人。

任務三
找出羅盤標記的三件呈動物樣式的寶物。

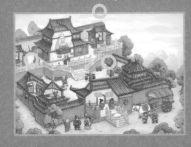

根據羅盤標記的動物樣式，可得知呈狗、猴子、老虎樣式的才是真正的寶物。

抓住日本武士

案件難度：☆☆

任務一
幫助李如松通過密道進入大殿。

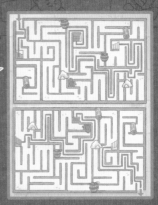

樓梯可以連接上下兩層的密道，顏色相同的樓梯是走出迷宮的關鍵。

任務二
找到地圖和令牌。

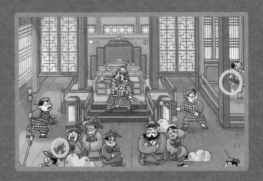

任務三
找到日本武士的頭領。

圖中唯一符合佩刀和斷眉兩項特徵的只有一個人，可以判斷他就是斷眉將軍。

105

小咕嚕躲在這裡!

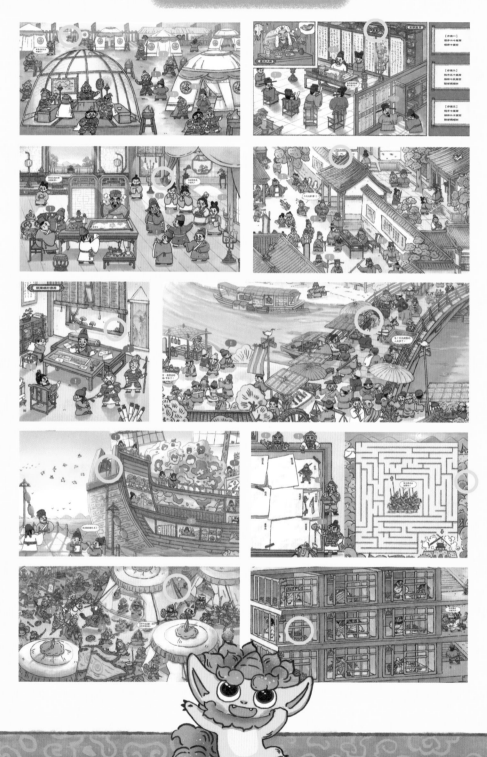